孙红梅

刘 洋

毕留举 主编

普通高等教育教材

造型设计
基础

第二版

·北 京·

化学工业出版社

内容简介

本书系统介绍了平面、色彩、立体、空间造型设计基础的相关知识，以及造型设计的基本方法，简要介绍了造型设计基础知识在专业设计方面的应用，同时编排了创新与探索的内容。本书注重理论与实践相结合，突出了教材的实用性。全书共分5章，第一章介绍了造型设计基础的含义与发展、造型设计基础的特点与学习方法，第二章介绍了平面造型的基本要素、基本形式、特殊形式，第三章介绍了色彩的概念与特性、色彩造型设计的基本原理、基本形式，第四章介绍了立体形态的概述与特点、立体造型设计的基本形式、特殊形式，第五章介绍了空间形态的概念、空间的种类与特点、空间形态的限定、空间的组合与处理方法、空间造型设计的基本形式。

本书可作为高等院校视觉传达设计、工业（产品）设计、环境艺术设计、园林景观设计等专业的专业基础课程教材，也可作为高职高专艺术设计、建筑装饰工程技术等专业的教材，还可作为专业设计人员的参考用书。

图书在版编目（CIP）数据

造型设计基础 / 孙红梅，刘洋，毕留举主编 . —2
版 . —北京：化学工业出版社，2022.11
ISBN 978-7-122-42115-9

Ⅰ.①造… Ⅱ.①孙… ②刘… ③毕… Ⅲ.①造型设
计—高等学校—教材 Ⅳ.① J06

中国版本图书馆 CIP 数据核字（2022）第 162465 号

责任编辑：王文峡
责任校对：张茜越
装帧设计： 溢思视觉设计／程超

出版发行：化学工业出版社
　　　　　（北京市东城区青年湖南街 13 号 邮政编码 100011）
印　　刷：北京云浩印刷有限责任公司
装　　订：三河市振勇印装有限公司
787mm×1092mm　1/16　印张 10　字数 231 千字
2023 年 3 月北京第 2 版第 1 次印刷

购书咨询：010-64518888
售后服务：010-64518899
网　　址：http://www.cip.com.cn
凡购买本书，如有缺损质量问题，本社销售中心负责调换。

定　　价：59.00 元　　　　　　　　　　版权所有　违者必究

随着社会发展和科学技术的进步，学科在不断地分化和发展，艺术设计学科也在不断扩充其相关领域，对设计的基础教育提出了更高的要求。造型设计基础是设计专业的重要基础，是连接基础与专业的枢纽，它不仅是通向专业设计学习的桥梁，也是培养创造性思维的平台。

当前，现代设计基础教育注重培养学生的设计意识，系统掌握创造规律及方法，从而培养出具有创新性的复合型设计人才。造型设计基础教育已从过去纯粹的形态造型训练，转向系统地学习形态创造方法和培养专业设计思维方面，注重知识的消化、吸收和融合。

本教材由具有多年教学经验与设计实践经验的高校骨干教师，结合目前设计类专业学生对专业基础知识需求的实际情况编写而成。教材内容力求系统、全面、规范和创新，重视目前高校普遍共识的理论内容，系统地介绍平面、色彩、立体、空间造型设计基础的理论知识，以及形态设计的基本规律和方法，采用大量的图片和作业，引导学生学习。本书在理论知识点与实践设计方面进行了对接，精简介绍造型设计基础知识在专业方面的设计应用案例，加大专业信息，调动学习兴趣。本书注重知识的创新，增加部分创新与探索的内容；同时，本书寻求突破目前"三大构成"将知识割裂的现状，倡导知识的融合创新，在相关的章节安排综合训练课题，加强知识的融合。在编写的过程中，注重教学的合理性、阶段性、操作性、应用性，使得学生在造型设计基础学习阶段，初步形成一个设计师应该具备的修养、态度、价值观、设计思维和意识等，为其设计生涯奠定良好的基础。

本教材适用于高等学校视觉传达设计、工业（产品）设计、环境艺术设计、园林景观设计等专业的专业基础课教材，也可作为高职高专艺术设计、建筑装饰工程技术等专业的教材，还可作为专业设计人员的参考用书。

本书由天津城建大学孙红梅、刘洋、毕留举主编，根据作者的研究特长分工，其中孙红梅编写第一、三章，刘洋编写第二章，毕留举编写第四、五章部分内容，河北工业大学王增成和天津财经大学沈莉参编了第四、五章部分内容。

在编写的过程中，吸收、参考了同行专家的思想和研究成果，在此表示衷心的感谢。书中还选用了天津城建大学 2003 ～ 2020 级艺术设计、工业（产品）设计、景观建筑设计专业学生的部分作业，在此表示感谢。

因作者的水平有限，书中不妥之处，恳请广大读者批评指正。

编者
2022 年 5 月

二维码一览表

第一章

绪论

　　本章主要介绍造型设计基础的含义与发展，明确提出造型设计基础的教学目的是以提高创造力为核心，培养设计意识与思维，并介绍了造型设计基础的特点与学习方法。

第一节 造型设计基础的含义

一、造型与设计

造型是指形象的创造或者创造形象的活动。造型艺术的范围比较宽泛。其中，设计领域包括环境艺术设计、工业设计、服装设计、视觉传达设计、展示设计和家具设计等。纯造型领域包括绘画、雕塑、影视等。本书研究的范围是设计领域的造型，主要是从理论认识造型观念和基本规律，从各方面去研究形象、色彩的特征和表现方法。

所谓设计，是依据一定的目的、要求而预先制订的方案、计划和样图等。指创造性地解决问题的计划和方案，这是一个复杂的过程，和一般的纯艺术创作有本质的区别，不能只看到感性的一面，还要看到理性的一面。在理解设计时应包含艺术、科学和经济三重意义，完成从构思到行为再到实现其价值的创造性过程（见图1–1、图1–2）。

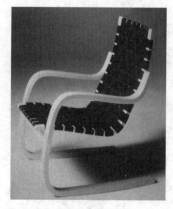

图1–1　胶合板悬挑椅
（芬兰，阿尔瓦·阿尔托）

二、造型设计基础的内涵

造型设计基础不是指某一专业的初级状态，而是以设计领域的各专业共同存在的造型问题，即对形态、色彩、质感、形式美的规律、造型的组合构架、创造思维及机器和材料的造型可能性等的研究。

总之，造型设计基础运用感性与理性的方法，系统地、分阶段地研究艺术设计领域里共同存在的造型问题，为其今后的专业学习打下良好的基础。

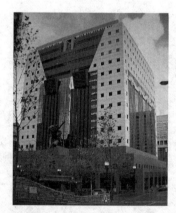

图1–2　波特兰市政大厅
（美国，格雷夫斯）

第二节 造型设计基础的发展

一、包豪斯与造型基础课程

工业革命产生了与之相适应的生产方式，并造就了与时代相适应的设计方法，最终诞生了世界上第一所设计学院——德国包豪斯设计学院。它的出现，结束了自文艺复兴以来满足手工艺生产方式的传统的艺术训练方法，为人类社

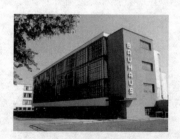

图1–3　包豪斯校舍

会的进步做出了巨大贡献。"包豪斯"为世界的设计教育开拓出一条崭新的道路，培养了众多的设计人才，"包豪斯"的教育观念与方法，为现代设计体系的建立与发展做出了巨大的贡献。"包豪斯"开创的基础课教学方法，包括平面分析、立体分析、材料分析、色彩分析等内容影响至今，并逐渐形成一门艺术设计专业重要的基础课程。

图1-4　风格派作品
（荷兰，蒙德里安）

　　包豪斯（Bauhaus），是德国魏玛市的公立包豪斯学校（Staatliches Bauhaus）的简称，后改称设计学院（图1-3为校舍）。沃尔特·格罗佩斯（Walter Gropius）任校长，他怀着"艺术与技术新统一"的崇高理想，肩负起训练20世纪设计家和建筑师的神圣使命。他广招贤能，聘任艺术家与手工匠授课，形成艺术教育与手工制作相结合的新型教育制度。包豪斯之所以能够成为现代设计的奠基石与里程碑，与包豪斯学院的整体团队是分不开的，如继格罗佩斯之后担任校长的汉内斯·梅耶和密斯·凡·德·罗，担任教师的康定斯基、保尔·克利、里昂·费宁格、莫霍里·纳吉、约翰尼斯·伊顿、阿尔伯斯等一批卓有成就的画家、雕塑家、设计师等（图1-4、图1-5为学院作品）。

图1-5　构成主义作品
（俄国，塔特林）

　　包豪斯对设计教育最大的贡献是基础课，它最先是由约翰尼斯·伊顿（见图1-6）创立的，是学生的必修课。包豪斯基础课程学生作品如图1-7所示。在理论研究的基础上，通过实际工作探讨形式、色彩、材料和质感，并把上述要素结合起来。但由于伊顿是一个神秘主义者，十分强调直觉方法和个性发展，鼓吹完全自发和自由的表现，这些都与工业

图1-6　约翰尼斯·伊顿

图1-7　包豪斯基础课程学生作品

设计的合作精神与理性分析相去甚远，从而遭到了很多批评。1923年伊顿辞职，由莫霍里·纳吉接替他负责基础课程。纳吉是构成主义的追随者，他将构成主义的要素带进了基础训练，强调形式和色彩的客观分析，注重点、线、面的关系。通过实践，使学生了解如何客观地分析两度空间的构成，并进而推广到三度空间的构成上。这些为设计教育奠定了三大构成的基础，同时也意味着包豪斯开始由表现主义转向理性主义。包豪斯设计作品如图1-8所示。

沃尔特·格罗佩斯

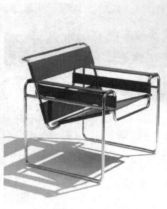

图1-8　包豪斯设计作品

　　第二次世界大战期间，包豪斯设计学院被迫关闭。第二次世界大战后，美国接受了"包豪斯"的大批人才。至此，"包豪斯"的教育思想在美国开花结果，其教育思想与观念也逐渐传播到欧洲、亚洲等世界各地。20世纪40年代末至50年代初，日本将"包豪斯"的基础课引进专科与大学的设计教学之中，称之为"构成"。

二、我国造型基础课程的发展

　　我国自20世纪80年代初引进了"三大构成"，即"平面构成""色彩构成""立体构成"为设计基础教学科目。中央工艺美术学院、广州美术学院率先将三大构成作为设计基础课程引入基础教学中。短时间内，三大构成教学深入全国各艺术院校，并成为我国艺术设计基础教育的重要组成部分。改革开放初期，"构成"教育对我国的艺术设计教育的发展产生了很大的影响。随着改革开放的深入，我国的经济快速发展的步伐加大，我国的艺术教育也在不断地进行改革，以适应时代的发展和要求。

　　从历史发展的角度看，构成理论与教学模式也面临着严峻的挑战。构成教学模式的形成，主要吸收了当时盛行的现代艺术中的构成主义、风格主义等艺术流派的观念。它的出现与形成正符合了人类社会进入工业社会的发展趋势。在近百年的发展中，整个世界的政治、经济、文化等发生了巨大的变化。20世纪70年代出现的后现代主义反对现代主义千人一面的风格思潮不断加剧，以单一的观念与训练模式培养出的人才，已明显存在局限与不足。21世纪，设计创新、设计教育

创新使教育界提出了更加深远的改革目标，以培养创新型设计人才为目的的艺术设计教育正在进行着全新的改变，因此，作为艺术设计基础教育的造型设计基础课程，也面临着新的变化。随着艺术设计教育改革的不断深入，新的现代设计教育观念相比传统的设计教育观念已发生了极大的变化，基础造型训练也应顺应当今教育改革发展的大趋势，寻求新的与社会相适应的教学方法。

第三节　造型设计基础的教学目的

一、创造能力

黑格尔提出"想象是创造的""最杰出的艺术本质就是想象"。艺术设计贵在创新，反对模仿重复。在艺术设计史中，许多著名大师正是以其巨大的创造力，创作出不朽的独具特色的作品。如毕加索是当代西方最有创造性和影响最深远的艺术家。他对艺术形式的多方面的探索，经历了几个不同的时期。早年

毕加索

是"蓝色时期"和"粉红色时期"的画风。随后，在1909年他与法国画家乔治·希拉格一起创立了立体派，进入了他的"立体派时期"。这种立体派创作方法，对西方美术的现代流派影响很大，因此他被誉为"20世纪美术的一位最伟大的大师"（图1-9为其作品）。

当今是崇尚个性的时代，设计师个性的培养是创造心理研究中的重要问题。无论是科学创造还是艺术创作，都是科学家、艺术家独立思考或独辟蹊径观察、思索的结果。个性的培养需要以自信心和勇敢作基础，个性对设计艺术很重要。

造型设计基础课程的教学围绕创造力的培养——包括感悟力、洞察力、敏捷的思维和丰富的想象力等为重心。在教学过程中，以训练学生具备独立的品格，独到的构想和个人的设计思

图1-9　毕加索的绘画作品

维潜能的挖掘为目标。因此，把过程看得比结果更重要是形态构成教学的重要特点。在教学组织环节中，让学生围绕不同的课题，培养学生独立思考的精神、自由探索的品质和勇于解决问题的能力。

二、造型能力

造型即"形态设计"，形态是设计的产物。自然界的形态是由大自然设计的，是在自然法则优胜劣汰的环境中慢慢形成的。而人为形态则是由人主观设计的，是依据设计的目的、要求与客观条件，发挥人的主观能动性创造出来的形态。对设计师来说，形态是设计的最终结果，"造型"是最本质的工作，设计师应增强对形态的表达能力和创造能力，了解形态发展变化的必然性与永恒性，更加充分地认识和理解形态，有目的地创造出新形态（图1-10、图1-11）。

陶然亭

图 1-10　清代名亭（陶然亭）

图 1-11　现代家具设计

造型设计基础是以研究形态创造规律为目的，通过对平面和立体结构的研究、对材料的研究、对色彩的研究等，以独立而又相互作用的形式，建立在科学的基础之上的一种创造性活动，是以引导学生探索形态的基本元素，分析与研究形态创造的基本规律和组织方式为主要目的。对造型的理论、规律和方法的学习是造型设计基础课程重点，通过学习使学生不仅具备基本的二维、三维空间造型能力，还应培养具有弹性的造型潜质。

三、设计思维

设计思维是一个非常复杂的心理现象，通常认为它是创造性思维和设计方法学的有机结合，同时又是逻辑思维与形象思维、发散思维与收敛思维等方式在设计过程中的有机结合。设计思维应该是形象思维与逻辑思维综合性的复合思维形式。形象思维是以形象进行思维为主要特征，

包括灵感思维在内，它是非连续性的、跳跃的非线性的思维形式。逻辑思维是一种锁链式的、环环相扣递进式的线性思维形式。设计师一方面凭借形象思维，多角度地进行大胆想象，另一方面运用逻辑思维，层层深入地进行比较、分析与筛选，逐渐向目标靠近，最终达到理想的目标。设计思维的特征应具备独特性、流畅性、多向性与综合性。设计师应熟练运用这两种思维形式进行设计工作。设计师经过有意识的训练与长期的设计实践，逐渐认识了设计对象与客观环境之间的各种联系，逐渐熟悉设计规律，从而形成一定的设计思维方式和方法。设计思维的演进是一个从形象思维启发开始，逻辑思维推理渐进的复杂过程。

四、审美能力

审美能力的高低是其综合素质的显现，不同的文化积淀和美学修养，对审美能力产生直接的影响。设计师应时刻关注文化艺术的发展和大众审美潮流，作为学"设计"的学生，也应该如此。20世纪初，里特维德敏锐地把握风格派对时代和社会的影响，设计了"红蓝椅""什罗德住宅"建筑和室内设计，设计风格完全是风格派的立体化体现。造型设计基础课是在总结前人对形式美规律的研究成果基础之上，结合当代美学观念，对形式美规律的再认识，使学生掌握当今的审美特点及发展趋势，提高他们的审美水平。里特维德设计作品见图1-12。

图1-12 里特维德设计作品

第四节 造型设计基础的特点与学习方法

一、造型设计基础的特点

1.强调创新与突出个性

造型设计基础的学习目的就是培养创造能力。培养人的创新意识，敢于突破已有规则的制

约，提出新颖的观点，这是创新活动的起点。创新也离不开个性的培养，强调运用独特的视角观察问题，运用独特的思想分析问题，运用独特的方法解决问题。创新离不开自信，自信心的确立更需要勤奋与知识的充实。

在工具和材料的选择上，提倡不拘一格，充分施展想象力，发挥创造力，力求每个作品都具有独特个性，从始至终都在倡导材料与表现手段的灵活运用。例如，材料与工具的认识练习，限定使用非正常的绘图工具进行造型练习，抛开常用的书写与画图工具，从现实生活中的工具或其他的物品中寻找表现的方法等，这样的练习目的是引导学者摆脱思维惯性，以新的视角观察生活，发挥想象与创造能力，努力探索新的表现语言。从世界设计大师的作品中可以看出，强调创新与突出个性的重要性，如图1-13～图1-15所示。

图1-13 "蚁椅"
（丹麦，雅克比松）

2.理性与感性思维的全面发展

人类认识自然、改造自然过程中，一直在用两条腿走路，一条是科学，另一条是艺术，即在用理性思维和感性思维认识和改造世界。设计思维中感性思维与理性思维是辩证统一的两方面，互相联系、互相转化、互相促进。在掌握较强的感性美的同时，增加理性的因素，促进设计思维的成长。感性造型的特点是突出人的感受和情感，有别于理性造型，使造型多一些生机，多一些情趣。因为感性造型张扬了生命，关注人类自身的情感，在看似非理性的面孔下有着最深沉的人文关怀，理性思维能够较为系统地提供诸多的形态途径，组成的画面也比较严谨、明确，平面空间秩序井然，具有理性的冷静美感。

图1-14 后现代家具设计
（意大利，索特萨斯）

造型设计基础注重系统的构思与科学的创作方法的培养，它运用现代心理学的成果对形态组成的基本元素进行科学系统的研究，对形态基本元素按照形式美的规律进行理性的组织，对创造新形态的方法进行科学探索。

3.以视觉形象训练为基础、侧重运用抽象造型语言

造型设计基础注重视觉形象的创造，不管是二维的平面造型与色彩造型，还是三维的立体与空间造型，其最终的成果形式是创造视觉形象。通过视觉形象传达信息或表达情感，视觉形象是连接设计者与使用者的纽带，是设计者与使用者交流的媒介。从设计的角度看，创造视觉形象是设计师最本质的工

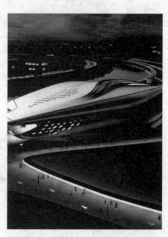

图1-15 立陶宛古根海姆博物馆
（伊拉克，扎哈·哈迪德）

作，所以，造型设计基础课程教学视创造视觉形象为最基本、最重要的工作和任务。另外，造型设计基础创造视觉形象的过程中，侧重运用抽象造型语言的表达。工业革命之后，设计与科技紧密结合，设计与生产紧密结合，设计与消费紧密结合，设计面向的是满足大众的需求，所以，设计的视觉形象既要满足社会大众的审美趋势，也要符合现代化设备加工的要求，抽象的造型语言是造型设计基础课程重点研究的范畴。

二、造型设计基础课程的学习方法

1.理论与实践并重

造型设计基础注重对造型理论知识的学习，理解造型的基础理论、基本规律和基本方法，但是理解并不等于掌握这些知识，还要通过大量的实践才能真正地掌握。所以坚持理论教学和实践教学相结合，重视实践能力的培养，通过造型设计课题实践训练环节，培养学生运用理论知识解决实际问题的能力，并在实践遇见的难题中发现理论掌握的不足，促进理论知识的学习同时，也通过实践来验证对理论知识的理解与掌握程度。

2.观察思考与体验感受

造型设计基础从造型观念上，注重对自然事物的观察与思考，并从中得到启发。从创造训练过程中，注重创作过程的思维与体验。这个动态的思维、创作过程的每个阶段及整体，对学习者来说价值最高，而结果相对显得不那么重要。在形态创造练习的课题中，要注重观察生活与自然，从自然与生活中寻找形态的创造灵感。例如，从动物或植物提炼抽象元素组成空间形态，把具象的形态简化为抽象的形态。通过这样的课题训练，培养学生敏锐的观察力与设计思维能力。

3.强调在参与中深化知识

在学习造型设计基础课程中，强调学生的主动学习意识，减少被动的学习形式。在教学中大量运用启发式、讨论式、课题式、提问式、辨析式、反思式等教学方式，教学方法、教学形式可灵活多变。从理论讲授、课题分析、历史风格、案例详解，到构思方案、快速表达、方法训练、深入刻画的习作练习。从课堂讨论、方案作品讲评到学生互讲互评、自学辅导等方式，让学生从被动性学习转化为主动地、自觉地学习，发挥其主观能动性。通过让学生参与教学，既能促进学习，也能在参与中深化知识。

4.联系实际应用，增加学习兴趣

培养艺术设计师，要进行较为丰富的综合训练，扩大视野，培养敏锐的视觉感受力，开拓思维，提高创造力。可以安排一些实用性的课题，如标志设计、广告设计、平面设计、装置设计、家具设计等，这样的题目与生活密切相关，有一定的亲身体验，容易产生兴趣，诱发创作灵感。在训练这样的课题时，限定一些要素和条件，但不受成本与加工技术的限制，充分发挥学生的能动性。从事应用设计，可以调动学习兴趣，积累创造经验，提高思维活力，也

可以在广泛的接触中提高对造型基础设计课程的重视程度，为将来的专业设计打好坚实的基础（图1-16为展示交流）。

图1-16　展示交流

第二章

平面造型
设计基础

平面造型设计是设计的基础，是学习设计时必须要学会运用的视觉艺术语言。本章主要介绍平面造型设计的有关基础知识，基本要素的特点，平面形象的创造方法，创造思维的开发，设计思维的培养等。结合设计实例，讲述基础知识与实际应用的连接，熟练各种掌握造型技巧和表现方法，提升审美修养。通过该课程的学习，提高造型能力、活跃构思，为设计综合能力的提高奠定基础。

第一节　平面造型的基本要素

一、平面造型的基本要素组成

平面造型是在二维平面空间里进行视觉形象创造活动，利用形象要素（点、线、面）有目的地按照美的形式规律，在二维空间里组成新的形象或画面。平面造型是研究平面形态的基础，通过平面造型的练习，可以掌握丰富的创造思维方法，在培养创造力与审美能力的同时，也能系统地学习和掌握平面设计的表现技巧。

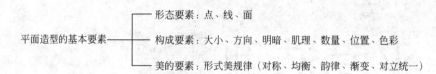

平面造型的基本要素————形态要素：点、线、面
构成要素：大小、方向、明暗、肌理、数量、位置、色彩
美的要素：形式美规律（对称、均衡、韵律、渐变、对立统一）

二、形态要素的特点与心理感受

1.点的特点与感受

（1）点的概念　在几何学里，点只有位置而没有大小，点是线的开端和终结，是两线的相交处。从视觉造型的形象角度看，点是物质的浓缩，是具有空间位置的视觉单位。其大小绝不许超越当作视觉单位"点"的限度，超越这个限度，就失去了点的性质，就成为"面"和"形"了。要具体划分其差别界线，必须从它所处的具体位置的对比关系来决定。例如在一望无际的大海上，远处的帆船出现在大海与天空相交处，在这种宏大的空间里，远处的帆船的视觉形象就是一个点的特征；一旦远处的帆船驶过来，逐渐清晰地出现在视野里，这时帆船上的一切都能看得明白，帆船的点的特性随之消失，而变为了面和形。

（2）点的特性

① 点是平面造型中最小的构成单位。

② 点的形态——点一般被认为是圆形，其实点的形状是多种多样的，有圆形、方形、三角形、梯形、不规则形等，自然界中的任何形状缩小到一定程度都能产生不同形态的点。

③ 点的视觉特征

点的张力——点是力的中心，当画面中只有一个点时，人们的视线就集中在这个点上，因单独的点没有上下左右的连接性，所以能产生视觉中心的视觉效果。

点的安定感——当点位于画面中心时，各方向的力达到了平衡状态，此时的点具有平静的安定感，如图2-1所示。

点的动感——当点偏离画面中心时，人的心理会感到点具有不安定性。从而点产生了动感，如图2-2所示。

两点间的心理连线——当画面中放置相同的两点时，由于张力的作用，人的视线会呈直线

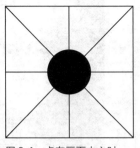

图 2-1　点在画面中心时
会具有安定感

图 2-2　点偏离画面中心时会
具有动感

图 2-3　两点间的心理连线

形在两点间徘徊，从而使人的心里感到两点之间产生线的感觉，如图 2-3 所示。

　　点的吸引与排斥——当两点位置接近时，产生相互吸引的现象；当距离近到一定程度时，会产生排斥的现象。

　　小点容易被大点吸引——人的视觉会按照从大到小的顺序移动，视觉中心首先集中在大点上，如图 2-4 所示。

　　平面空间放置多点时会产生形的感觉——由于点的张力的作用，在人的心理会将这些点联系起来，产生较简洁的形。

　　多点依靠接近、类同、连续等因素容易结合——如图 2-5 所示，距离接近的点易于结合；同明度或同类色的点易于结合；大小相同的点易于结合；渐变的点易于结合。

　　点的大小产生深度感——人们在生活中积累近大远小的经验，平面中点的大、小容易产生深度感，如图 2-6 所示。

　　点的线化——由于点的靠近形成线的感觉，如图 2-7 所示。

　　点的面化——点的聚集产生面的感觉，由于点的大小或配置的疏密的变化，将给面带来凹凸感，如图 2-8 所示。

　　点的错觉——所谓错觉就是感觉与客观事实不一致的现象。点所处的位置随其色彩、明度、环境条件的变化，会产生远近、大小、强弱等错觉，如图 2-9、图 2-10 所示，相同的点在不同环境下给人以不同大小的错觉。

图 2-4　小点容易被大点吸引

图 2-5　多点依靠接近、类同、连续等因素容易结合

图2-6　点的大小产生深度感

图2-7　点的线化

图2-8　点的面化

图2-9　爱宾豪斯错觉

图2-10　点的错觉

（3）点的排列组合　单调排列，许多等同形状、等同大小的点均匀排列，其视感是单调而无趣的，但有时由于画面成分复杂，这种组合可以取得秩序、规整、不散漫的效果，并能显示出严谨、庄重的气氛；间隔变异排列，许多等形等量的点作有规律而变异其间隔的排列，则可稍减其沉静呆板之感，并仍能保持其秩序与规整。在实际运用中往往将同作用、同性质的点分段归纳、规整排列，中间留出较明显的间隔，形如音乐中的"休止符"的意义；大小变异排列，成组的点不仅按间隔排列，而且大小产生变异，整幅画面不仅保持了一定的秩序性，而且更显活泼、可爱，紧散调节排列，画面新颖有趣，并能按功能要求做出归纳、布局，既美观、活泼，又突出重点，富有规律；按功能需要将点作必要的归纳布局，将其有意识地排成图案纹样或象征性的图形，则更加显得精致有趣，给人一种独具匠心的美感。

2.线的特点与感受

（1）线的概念　在几何学中，线是点运动的轨迹，是面的边缘和面与面的交界。在造型设计中，线有形状，有粗细，有时还有面积和范围。造型设计中的线一般可分为几何形态线和构成效果线两类。几何形态线一般指直线、曲线、复线三种；构成效果线一般指结构线、风格线、装饰线三种。

在视觉造型中，线条有着丰富的视觉语言，比点更具有感情性格。中国的国画与书法是线的艺术，线在中国绘画中占据着重要的地位，中国书画艺术中线的表现力丰富与精细，既能表现自然的状貌，又能抒发人的情感。

（2）影响线条的因素

工具——不同的工具画出的线条是不一样的，如图2-11所示。

速度——画线的速度快慢，影响线条的性质。

方向——点移动的方向，影响线条的轨迹。

（3）线的种类与性格

直线——是男性的象征。具有简单明了和直率的性格，表现力度美、速度感、紧张感。

粗直线——表现强大、钝重、粗笨、厚重、豪爽。

细直线——表现秀气、锐敏、紧张感、速度感。

用竹篾弹出的效果

用秫秸弹出的效果

用棉线弹出的效果

用铁丝弹出的效果

用玻璃棒画出的效果

用叉子画出的效果

用牙签画出的效果

用橡皮画出的效果

用木板之角画出的效果

用纱布画出的效果

用搓成的纸条画出的效果

用细棒包卫生纸画出的效果

用香烟滤嘴画出的效果

用食指画出的效果

用纸线画出的效果

用烧剩的火柴棒画出的效果

用卫生纸擦的效果

用毛笔画在湿纸上的效果

用厚壁亚克力板条的侧面压印的效果

用玻璃板条的侧面压印的效果

图2-11　运用不同工具画出的线条

锯齿线——有焦虑、不安定的感觉。

垂直线——有严肃、庄严、高尚、强直的性格。

水平线——有静止、安定、平和、疲劳的感觉。

斜线——有飞跃、向上、冲刺、前进的感觉。

曲线——给人的印象是轻柔、丰满、优雅、轻快、韵律感。

自由曲线——富有自由、优雅的感觉，自然地伸展，圆润具有弹性。

几何曲线——由工具绘制而成的曲线，具有速度、弹力的感觉。

（4）线的特点

线的面化——如果大量密集地使用线，将形成面的感觉，如图2-12所示。

图2-12　线的面化

线的疏密产生空间感——路边的电灯杆，近处的间距显得较大，而越向远看，电灯杆间距越来越密，由此得出线条排得疏比排得密的线看上去显得靠前，产生前后的空间感，如图2-13所示。

图2-13　线的疏密产生空间感

线的点化——线由若干的点组成，故可称之为虚线。

消极之线——不直接画线，而是间接制造出线的感觉，如图2-14所示。

（5）线的错觉　如图2-15所示，AB和CD是两条长度相等的线段，但是因其受到斜线的影响，从视觉上给人以不等长的感觉。线的错觉如图2-16和图2-17所示。

图2-14　消极之线

图2-15　缪勒-莱尔错觉

图2-16　奥别松图形

图2-17　塞尔纳图形

3.面的认识与组合

（1）面的概念　在几何学中，面的定义是线的移动轨迹，线移动的方向不同，产生的面形也不同。例如垂直线平行移动为矩形，直线回转为圆形，以直线一端为中心进行半圆形移动或为扇形等。在面形中，三角形、正方形、圆形是一切形中最基本的形，任何形都是这三个基本形的变体。面的轮廓明确封闭，面的感觉完整和强烈；面的轮廓模糊松散，面的感觉弱。充实的面感觉厚重，中空的虚面感觉轻盈通透。

（2）面的种类与特性　各种面如图2-18所示。

| (a) 几何型 | (b) 有机型 | (c) 偶然型 | (d) 徒手型 |

图2-18　各种面

几何型——具有明确的数理关系，既简洁明快又富有秩序感。

有机型——动植物有丰富的形体，优美的形态，这样的有机型面丰满、圆润、朴实，虽不具严谨的数理关系，但却有着视觉秩序美感。

偶然型——是不由人控制而产生的形态，这种偶然产生的面，具有不重复性，有独特的魅力。

徒手型——虽然具有不规则的形态，仍是由人控制而产生的，具有人性化的特点。

（3）图底反转（共用线）　一个图形的轮廓线被另外一个图形整个借用，或者两个图形共用一个轮廓线，这就成为反转图形，形与形相互依存，又各自独立成形。反转图形构思巧妙，产生不可思议的视觉空间效果。平面构成中，形象常称为"图"，而空间被称为"底"；或者形象称为正形，空间称为负形。但有时图与底的关系并非都是很清楚的，常常会发生混淆，这就是所谓的反转图形或图底反转。例如，丹麦心理学家卢宾创造的反转图形"卢宾之壶"，如图2-19。看到的是两个人的脸，还是一个美丽的酒杯？这种现象就是所说的图底反转产生的错视，既可以把白色看成是"底"或"背景"，黑色就成了两张对视的脸，也称之为"图"。还可以将黑色看成是"底"或"背景"，这时的"图"就成了白色的酒杯。这里所说的"图"，指的是在画面上看到的向前凸出的主要形象，"底"也就是退后的背景。图底反转

图2-19　卢宾之壶

在视觉传达上能起到一图多用、一图多义的视觉效果。反转图形的例子见图2-20、图2-21。图与底的特性比较见表2-1。

图 2-20 反转图形（一）

图 2-21 反转图形（二）

表2-1 图与底的特性比较

图的特性	底的特性
具有前进性、脱离环境的特性	具有后退性，陷入环境
具有引人注目的特点	不显眼、不明显
具有明确、集中的特点	模糊、分散
具有安定性，给人印象深刻	连续性强，空间位置不明确
具有轮廓及物体的特征	很难感觉形体以及轮廓

（4）形象重叠（共用形） 形象重复或近似，将其并列或组合在一起，其中形象的某一部分被并列形象所共用。图2-22所示这个共用形将并列形象联系在一起，并互相依存，构成独特的整体。图2-23的特点是运用超现实的手法表现某种寓意。

中国传统图形中的
共用形

图 2-22 共用形

图 2-23 敦煌壁画"三只奔兔"
的图案

三、构成要素

构成的要素包括大小、方向、明暗、肌理、数量、位置、重心等因素，形状有大小和多少的变化，产生对比与韵律；形状组合时方向不同，组合的形态各异；形态的材质肌理不同，表达的寓意不同。所有这些因素，在平面形象创造及形象的编排组合时都起着重要的作用。

四、形式美规律

人们在进行创造的时候，按照形式美的规律进行。形式美的规律是客观的，具有普遍性的法则。人的审美具有一定的主观因素和相对性，因不同的民族、不同的地域及时代的发展，而有所变化。

大自然中处处都有美的事物，生物中蕴涵着极美的因素。如图2-24，海螺的生长和结构符合数学秩序的规律，有很强的韵律感。向日葵、松塔的生长结构秩序性强，疏密变化丰富。植物的叶子也具有对称和渐变的特点。

（1）形式美的原则　对立统一是人类及自然界一切事物的根本规律。在造型艺术中，对立统一规律也是艺术创造所遵循的根本规律，过分地强调统一，显得单调而缺少生动，片面地强调变化，则势必造成杂乱无章，对立与统一必须有机地结合。

（2）形式美的法则

① 对比律　在造型活动中表现形式要素间相异性的法则，使造型生动，富于活力，对比律在形式构图中占有重要的地位。

② 同一律　在造型活动中求得形式要素间相互联系的一种法则，强调形式间相同点，使不同形式要素之间的关系能处于联系的统一体中，是强调和谐的一种因素。形式有对称、重复、渐变、对位。对位是通过位置关系来求得形式要素的联系，即位置的秩序（中心对位、边线对位——单边、双边、数比）。

③ 节韵律　节奏与韵律的合称。节奏是有规律的重复，富有单纯的、明确的联系，富有机械美。韵律是有规律的变化，因而富有充实的变化美。节奏富于理性，韵律富于感情。韵律有

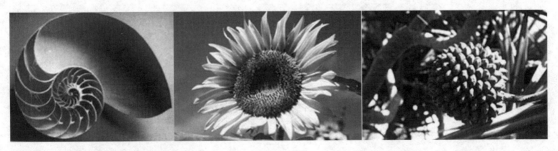

图2-24　大自然中蕴涵着形式美的规律

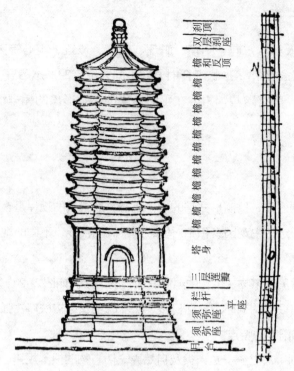

图 2-25　北京天宁寺佛塔节奏分析

渐变的韵律、起伏的韵律、旋转的韵律、交错的韵律、自由的韵律。图2-25所示为北京天宁寺佛塔的节奏分析。

④ 均衡律　借用物理力学的原则，是指相对静止的形式，以安定的状态存在。是在造型活动中普遍运用的形式。

⑤ 数比律　是形式构成中各造型要素间的逻辑关系。数比律包括等差数列、等比数列、黄金比例等。

第二节　平面造型设计的基本形式

一、基本形与骨格

1.基本形的定义

构成新造型的基本单位为基本形。基本形有形状、大小、方向、明度、色彩和肌理。平面造型设计则将利用基本形的这些特征求变化，在构成中把简洁的、最基本的、有助于设计的基本形进行内部连接，而不断产生出较多形态的图形。基本形的设置不宜复杂，否则会使设计变得焕散、不统一，不能创造更多的抽象图形。

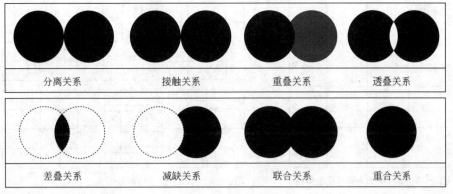

| 分离关系 | 接触关系 | 重叠关系 | 透叠关系 |

| 差叠关系 | 减缺关系 | 联合关系 | 重合关系 |

图 2-26　形与形的关系

（1）形与形的关系　在基本形与基本形相遇时，就会产生各种不同的关系供设计者选择，创造出更多的形象，如图2-26。

① 分离关系　形象和形象保持一定的距离而互不接触，呈现出各自的图形。

② 接触关系　形和形的边缘恰好接触。

③ 重叠关系　一个形象覆叠在另一个形象上，并产生上与下、前与后的空间关系。

④ 透叠关系　形象与形象相互交错重叠，重叠部分具有透明性，两形象保留各自边缘线的同时，又能有效地丰富单纯的形象，再造型显示出独特的视觉效果。

⑤ 差叠关系　两个形象相互交叠，交叠部分成为新的形象，其余部分被减去。

⑥ 减缺关系　形象与形象相互重叠，一个形象减缺另一个形象，从而形成一个新的形象。

⑦ 联合关系　形象与形象交错重叠，不分前后上下关系，而把两个形象联合起来成为同一个空间平面内的较大的新的形象。

⑧ 重合关系　两个相同的形象，不相互交错，其中一个覆盖在另一个上，成为合二为一、完全重合的形象。

（2）基本形的形式　当基本形纳入一定的空间时，如果基本形和空间只限黑与白，可得四种不同的配置。如图2-27（a）所示为白形，白背景（消失）；图2-27（b）所示为白形，黑背景（负形）；图2-27（c）所示为黑形，黑背景（消失）；图2-27（d）所示为黑形，白背景（正形）。

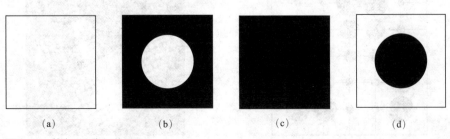

| (a) | (b) | (c) | (d) |

图 2-27　基本形和空间的配置

图 2-28　基本形纳入有作用性骨格　　　　图 2-29　有作用性骨格的其他形式

2.骨格

（1）骨格的定义　基本形的构成或编排，常有一种管辖方式，这类管辖方式就是骨格。

（2）骨格的作用　平面造型设计中，骨格是支撑构成形象的最基本的组合形式，使形象有秩序地经过人为的构想，排列出各种宽窄不同的框架空间，把基本形输入到设定的骨格中以各种不同的编排来构成设计，骨格起到编排形象和管辖形象的空间作用。

（3）骨格的分类

① 有作用性骨格

a.有作用性骨格给基本形以固定空间（骨格内），如图2-28。

b.有作用性骨格基本形可以在骨格单位内上下左右移动，甚至可以超越骨格线，如果超越骨格线，越出的部分将被骨格线切除。

c.有作用性骨格基本形有正反黑白变化，并因此而使图底相关联，产生出图形的无穷变化。有作用性骨格的其他形式如图2-29所示。

② 无作用性骨格

a.无作用性骨格给基本形以固定位置（十字交叉点上），如图2-30。

b.无作用性骨格不可以移动位置，但基本形可以任意大或小，将产生基本形相关联。

c.无作用性骨格基本形无正反黑白变化。

无作用性骨格在平面设计中的应用如图2-31所示。

图 2-30　无作用性骨格　　　　　　图 2-31　无作用性骨格在平面设计中的应用

二、重复

重复就是相同的形象反复排列。重复强调秩序和纪律，也可在重复中寻求变化。重复的形式分为绝对的重复形式即基本形和骨格绝对重复；变化的重复形式即基本形和骨格有所变化的重复。基本形变化的形式分为基本形正负交替排列、基本形方向变换排列、基本形组成单元的排列、基本形的错位排列、基本形单元空格反复排列等形式。重复构成的形式就是把视觉形象秩序化、整齐化，在图形中可以呈现出和谐统一的视觉效果。骨格的变化形式有骨格比例的改变、方向的改变、骨格线的弯曲等形式。

1.重复基本形

若在设计中不断使用同一基本形，就称其为重复基本形。进一步说，形状、大小、色彩、肌理都相同的形为重复基本形。

2.重复骨格

若骨格的每个空间单位完全相同，此骨格就为重复骨格。最普遍、最实用又最简单的重复骨格基本方格组织，根据基本方格组织，又可演变出多种形式的重复骨格。

（1）比例的改变　基本方格可由正方形变为长方形，因为长方形的方向是明显的，因此，设计就有了方向的偏重，如图2-32。

正方形骨格　　　　　长方形骨格

图 2-32　比例的改变

（2）方向的改变　骨格线可由垂直和水平方向变为倾斜，其骨格线仍旧互相平行，并带有动感，如图2-33。

（3）行列的移动　骨格线保留一个单元垂直或水平，而另一单元可以有规律地或无规律性地移动，令原来完全互相连接的骨格单位稍有斜离，形成梯级现象，如图2-34。

图 2-33　骨格线由垂直和　　图 2-34　行列的移动
水平方向变为倾斜方向

（4）骨格线的弯折　骨格线以保证各骨格单位形状，大小始终相同的情况下骨格线可以有规律地弯折，如图2-35。

（5）骨格单位的反射　骨格单位的方向可以交错重复，形成整行反射，反射时左右或上下边缘互相平行的直线，能反射后拼合而不留空隙，如图2-36。

（6）骨格单位的联合　两个或更多的骨

图 2-35　骨格线的弯折

图 2-36　骨格单位的方向可以交错重复

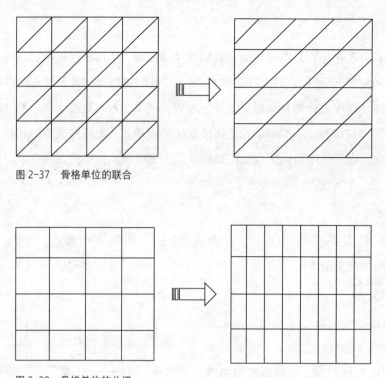

图 2-37 骨格单位的联合

图 2-38 骨格单位的分细

格单位，可合并而形成新的、大的骨格单位，但要保证形状、大小相同，在合并后不留空隙，如图2-37。

（7）骨格单位的分细 每一个骨格单位可以由大化小，化作新的细小的骨格单位，其形状、大小必须相同才能保证重复骨格的特征，如图2-38。

3.重复骨格与重复基本形的关系

重复基本形纳入重复骨格内，用这种表现形式构成的图形具有很强的秩序感和统一感。它的特点是骨格线的距离相等，给基本形在方向和位置方面的交换提供了条件，可以进行多方面的变化。根据形象的需要，可以安排正负形的交替使用，也可以在方向上加以变化。重复骨格构成所具有的特点是基本形的连续排列，这种排列构成要力求整体形的完美，力求形象之间的重复和有秩序的穿插关系。

① 基本形方向不变，骨格不变，基本形应用的方向和形式不变的重复构成，如图2-39。

② 基本形不变，骨格不变，基本形应用方向变化的重复构成，如图2-40。

③ 基本形不变，骨格不变，基本形方向、黑白关系变化的重复构成，如图2-41。

进行重复构成时要注意以下几方面。

① 一定要保证骨格单位和基本形是重复的。

② 设计的重复基本形最好带有方向性，这样便于在重复中求方向和位置的变化，若有基本形，如圆没有明确方向，四周看都一样，就必须在圆形中做出明确的方向记号。

图 2-39　重复构成（一）

图 2-40　重复构成（二）

图 2-41　重复构成（三）

③ 尽量利用重复基本形的形状、方向、位置组合出最大限度的新造型，也就是说要充分发挥重复基本形构成新造型的能量。

三、近似

1.近似基本形

重复基本形的轻度变异是近似基本形，设计中基本形的近似一般特指形状、大小方面的近似。当然，所谓形状近似是有弹性的，甲形和乙形可能截然不同，但与丙形相比时，甲、乙两形则有可能相似。

2.近似形的获得方法

（1）同类别的关系　各形若属某一族类品种、意义或功能的关联，就会形成近似形。图2-42中相同元素为手表，但其形式不同，当然这种近似最富有弹性，图2-43中文字是同类别的近似形。

（2）完美与不完美　设计某一形象为原形，由此形状变化出一系列崩缺、碎裂或变形的形状，这一系列不完美形即为近似形。

（3）相加或相减　一个基本形的产生由两个以上的形状彼此相加（联合）或相减（减缺）而成，由于加减的方向、位置、大小不同，便可得一系列近似形。

3.近似基本形与重复骨格的关系

骨格单位的形状和大小不是重复而是近似，属近似骨格，实际是一种半规律性骨格。此类骨格实用性甚少，因为容易使秩序紊乱，一般在近似骨格内相应地按有作用性纳入近似基本形，且基本形不宜太复杂。

图 2-42　以手表为相同元素的近似形

图 2-43　文字的近似形

图2-44　方形变圆形

图2-45　大小渐变

图2-46　方向渐变

图2-47　倾侧渐变

图2-48　减缺渐变

四、渐变

渐变是一种运动变化的规律，它是对应的形象经过逐渐的、规律的过渡而相互转换的过程。

1.基本形渐变

（1）形状渐变　任何一个形象均可逐渐变化而成为另一个形象，只要消除双方的个性，取其共性，造成一个中和的过渡区，取其渐变过程就可得到形状渐变。如图2-44方形变圆形。

（2）大小渐变　基本形逐渐由大变小或由小变大，给人以空间移动的深远之感，如图2-45所示。

（3）方向渐变　基本形的方向逐渐有规律地发生变动，给人以平面旋转之感，如图2-46所示。

（4）倾侧渐变　基本形从正面逐渐倾斜到侧面及反面的过程就是倾侧渐变，给人空间旋转之感，如图2-47所示。

（5）减缺渐变　减缺渐变如图2-48所示。

2.渐变骨格

骨格单位的空间，其形状、大小按一定的等比或等差有规律地渐变，为渐变骨格。大部分重复骨格均为渐变骨格。

图 2-49　单元渐变

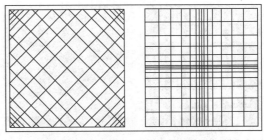
图 2-50　双元渐变

（1）单元渐变　骨格线的一个单元等距离重复，另一单元逐渐增宽或缩窄，如图2-49所示。

（2）双元渐变　骨格线的两个单元同时渐变为双元渐变，骨格线无论横直或倾斜均可，如图2-50所示。

（3）等级渐变　等级渐变如图2-51所示。

（4）折线渐变　整组横的或竖的骨格线都可平行弯曲或曲折，形成折线渐变，如图2-52所示。

（5）联合渐变　将骨格渐变的几种形式合并使用，成为较复杂的骨格单位，如图2-53所示。

（6）分条渐变　当一个单元渐变后，另一个单元在分好的条内独立分组渐变，就可构成分条渐变，如图2-54、图2-55所示。

（7）虚实渐变　一个形象的虚形渐变为另一个形象的实形为虚实渐变。这是一种巧妙的方式，它利用边缘线的共用，使一形的虚空间转换为另一形，中间过渡地带形象似是而非。此渐变速度不宜太快，不然容易引起视觉上的跳动感，要使形在不知不觉中转变，如图2-56所示。

3.渐变的基本形和骨格的关系

① 将渐变的基本形纳入重复的骨格中，如图2-57所示。

图 2-51　等级渐变

图 2-52　折线渐变

图 2-53　联合渐变

图 2-54　垂直的分条渐变

图 2-55　折线分条渐变

图 2-56　虚实渐变

图 2-57　将渐变的基本形纳入重复的骨格中

图 2-58　将重复的基本形纳入渐变的骨格中　　　　　图 2-59　将渐变的基本形纳入渐变的骨格中

② 将重复的基本形纳入渐变的骨格中，如图 2-58 所示。

③ 将渐变的基本形纳入渐变的骨格中，如图 2-59 所示。

在渐变构成中，基本形和骨格线的变化非常重要，既不能变得太快，缺少连贯性；又不能变得太慢，显得重复累赘。只有这样才能使画面有节奏感和韵律感，同时又有空间透视效果。

五、发射

1. 发射

发射是特殊的重复与渐变，基本形围绕一个或几个中心点。发射具有强烈的视觉效果。发射骨格构造有发射点、发射线。发射骨格的种类有离心式、向心式、同心式等。

2. 发射骨格的种类

根据发射方向的不同，在构成形式上，又有各自不同的表现，归纳起来有离心式、向心式、同心式、多心式、移心式几种形式。在实际设计中，通常多种形式组合使用。

（1）离心式发射　这是一种发射点在中央部位，发射线向外方向发射的构成形式。它是发射骨格中应用较多的一种发射形式。该构成形式的特点是基本单元从中心或附近开始向外面各个方向扩散，常用骨格线有直线、曲线、折线、弧线等。

① 基本离心式　骨格线由中心点向四周作匀称发射，骨格线之间的每一夹角完全相等，如图 2-60 所示。

图 2-60　基本离心式

② 骨格线的线质变化　发射线一般是直的，但也可弯曲或曲折。骨格线的曲折点与发射点距离均相等。这些曲折点的连接线呈圆形或其他形状，如图2-61所示。

③ 中心洞开　发射点以镂空的洞形为中心。洞形可圆可方，也可以是正多边形，如图2-62所示。

④ 多元中心　中心洞开后，洞形为正多边，每个顶点则成为新的发射中心，从每个中心都能发射出一组骨格线，如图2-63。

⑤ 中心偏侧　发射点不在发射骨格线的中央，而是偏侧于一旁。这类发射着重于放射轨迹的方向和速度，既有方向又有速度，越远速度越慢，放射面越大，如图2-64所示。

⑥ 中心分裂　中心裂开后作上下、左右的滑移，此类形式极易造成错觉，使人眼花缭乱，目不暇接，如图2-65所示。

⑦ 隐蔽中心式　中心不直接呈现出来，犹如太阳被乌云局部遮挡，而光芒仍然透过云层照射下来一样，如图2-66所示。

（2）向心式发射　是与离心式方向相反的发射骨格，其发射点在外部，从周围向中心发射的一种构成形式。该构成形式的特点是基本单元由外向内收进，各级骨格线弯折并指向中心。常用的骨格线有向内折线、向内弧线等。这类骨格中心不是所有骨格线的交点，而是所有骨格线线质变化后转折处的指向点。以下着重介绍几种主要的发射形式。

图 2-61　骨格线的线质变化

图 2-62　中心洞开

图 2-63　多元中心

图 2-64　中心偏侧

图 2-65　中心分裂

图 2-66　隐蔽中心式

图 2-67　基本向心式

① 基本向心式　由若干组指向中心的曲折的平行线层构成，且骨格线之间的距离相等，如图2-67所示。

② 骨格线方向的变化　由若干组指向中心的曲折的骨格线层构成，互不平行，且骨格线曲折的角度有渐增或渐减的变化，如图2-68、图2-69所示。

③ 骨格线线质变化　骨格线除了曲折向心外，还可进行弯曲等变化，如图2-70所示。

④ 中心洞开　中心可以洞开，洞可以是正多边形的各种形态，如图2-71～图2-73所示。

图 2-68　骨格线方向的变化（一）

图 2-69　骨格线方向的变化（二）

（3）同心式发射　同心发射是以一个焦点为中心，基本单元一层一层地围绕着同一个中心展开，骨格线形之间的间隔可等宽、渐变或宽窄随意变化。常用骨格线有圆形、方形、螺旋形等。同心式发射其骨格线逐层地环绕中心展开，并向四周扩散。同心式的发射骨格有多种形式。

① 基本同心式　以同心圆的形式出现，且每个同心圆之间的距离完全相等，如图2-74所示。

② 螺旋式　以旋绕的方式进行排列，连续旋绕的层次就形成了螺旋式放射骨格，这是一种运动感很强的发射形式，如图2-75所示。

③ 旋转　当同心式的骨格线层不是圆形而是方形、多边形时，可先根据中心形态的顶点确立旋转轴线，再由旋转轴线形成翼片，中心形态有几个顶点，则旋转翼片也有几个，再将翼片逐层旋转展开，能产生极强的空间运动变幻效果。这

图 2-70　骨格线线质变化

图 2-71　中心洞开（一）

图 2-72　中心洞开（二）

图 2-73　中心洞开（三）

图 2-74　基本同心式

图 2-75　螺旋式

些翼片具有旋转对称的特点，在花卉单独几何纹样中应用极广，如图2-76～图2-78所示。

④ 移心式发射　发射点根据需要，按照一定的动势、有秩序地渐次移动位置，形成有规律的变化。

⑤ 多心式发射　在一幅作品中，以数个点进行发射，有的是发射线互相衔接，组成单纯性的发射构成。这种构成效果具有明显的起伏状态，空间感较强。该构成形式的特点是画面有两个以上的中心，基本单元依托这些中心以放射群形式体现，如图2-79所示。

3.发射骨格和基本形的关系

发射骨格内纳入基本形，即把重复或渐变的基本形纳入发射骨格内。在一般情况下基本形只能纳入较为简单的发射骨格内。采用有作用或无作用性处理均可，但必须使基本形的排列清晰、有序。

六、变异

1.变异的概念

变异是在保证整体规律的情况下，局部产生变化的一种形式，能产生对比效果，使局部得到加强或突出。变异的基本形可从形状、大小、方向等方面变化；变异的骨格有规律转移和规律破坏，规律转移使骨格变异的部分是另外一种规律，与原整体规律保持有机联系。规律破坏不是骨格变异的地方没有规律，而是原来整体规律在一些地方受到干扰，如变异骨格发生交错、

图 2-76　旋转（一）

图 2-77　旋转（二）

图 2-78　旋转（三）

图 2-79　多心式发射

图 2-80　基本形规律突破

纠缠、断裂等。

2.基本形的变异

在重复形式、渐变形式的基础上进行突破或变异，大部分基本形都保持一种规律，一小部分违反了规律或者秩序，这一小部分就是特异基本形，它能成为视觉中心。特异基本形应集中在一定的空间。

（1）规律转移　变异基本形彼此之间造成一种新的规律，与原来整体规律的基本形有机地排列在一起，叫规律转移的变异。基本形规律的转移无论从形状、大小、方向、位置等方面进行均可，只有一点必须注意，转移规律的部分一定要少于原来整体规律的部分，并且彼此之间要有联系。规律转移中的位置变异要求基本形在位置上加以变化，以形成变异的构成。

（2）规律突破　这种变异的方法是指变异的基本形之间无新的规律产生，无论基本形的形状、大小、位置、方向等各方面都无自身规律，但是它又融于整体规律之中，这就是规律突破，如图2-80所示。规律突破的部分也应该是越少越好。

3.骨格变异

在规律性骨格之中，部分骨格单位在形状、大小、位置、方向发生了变异，这就是骨格变异。

图 2-81　骨格规律转移　　　　　　　　　　　　　　　　　　　　　　图 2-82　骨格规律突破

（1）规律转移　规律性的骨格一小部分发生变化，形成一种新的规律，并与原规律保持有机的联系，这一部分就是规律转移，如图2-81所示。

（2）规律突破　骨格变异部分没有产生新的规律，而是原整体规律在某一局部受到破坏和干扰，这个破坏、干扰的部分就是规律突破，规律突破也是以少为好，如图2-82所示。

第三节　平面造型设计的特殊形式

平面造型设计教学内容大多是关于图形的分解认识和分解联系，如重复、渐变、发射、变异、对比、肌理等，这些是较容易理解和接受的。如果把大部分课堂时间都用于进行分解练习，势必使教学简单化、浅层化，可以在课程内容上设置一些系统的、关联性的课题训练，通过这种布置小课题的构想方案的强化训练，就可以掌握多种造型方法，逐渐提高应变能力和解决问题的能力，同时也可以积累各种思维方法和表现方法。

一、繁殖

1.单位形的繁殖构成

平面的繁殖是基本形重复构成的一种特殊形式，它没有规律的骨格，而是将基本形自由组合。繁殖构成的形式有反射、移动、回转、放射、形态融合、间隙空间等。在单位式造型中，决定一种单位形（或种类甚少的单位形）以后，它们组合而成的形的变化将是无限的，在完全不可预期的形出现时，自有其引人入胜之处。总之，平面构成的单位式造型所研究的是同一形态所能创造的图样有哪些变化，以及使用这种方法可以产生哪种类型的集合形态。将构图从繁殖的角度来加以探讨，在严格的条件限制下，把重叠、连接等问题综合地加以研究。

（1）几何形的繁殖造型　为使繁殖构成的变化趋于丰富，单位形仍以简单的几何形态为佳，如图2-83～图2-85所示。

图2-83　几何形的形态融合（一）

图2-84　几何形的形态融合（二）

图2-85　几何形的间隙空间

(a)单元图形　　　　　　　　　　　　　　　(b)四个单元图形组合

(c)多个单元图形阵列组合

图2-86　单元形繁殖重复构成

（2）单元形繁殖重复构成　确认一个单元图形，进行双数繁殖排列，按照一定的规律构成新的图形。再把新组成的图形进行有规律的排列构成，形成较为复杂的图形阵列，如图2-86。

中国传统连续纹样

2.群化构成

群化是基本形重复构成的一种特殊表现形式，它不像一般重复构成那样四面连续发展，而是具有独立存在的意义。因此，它可作为标志、标识、符号、装饰纹样等设计的一种设计手段。它们有的采用具象图形来表现，有的采用抽象图形来表现。群化构成的基本要领和基本构成形式见表2-2。

在进行群化构成时要特别注意，只有在两个以上相同的基本形集中排列在一起并互相发生联系的时候，才可构成群化；基本形的特征必须具有共同元素才能产生同一性而形成群化；基本形排列必须有规律性和一致性，才能使图形产生连续性和构成群化。

表2-2　群化构成的基本要领和基本构成形式

群化构成的基本要领	群化构成的基本构成形式
群化构成要求简练、醒目，设计基本形的数量不宜太多、太复杂。基本形的群化构成要紧凑、严密，相互之间可以交错、重叠和透叠	基本形的平行对称排列
注重构图中的平衡和稳定	基本形的对称或旋转放射排列
基本形要简练、概括，避免琐碎	多方向的自由排列
群画图形的构成要完美、美观，应注重外形的整体效果	

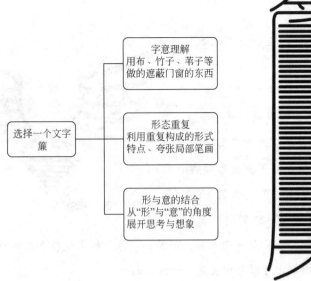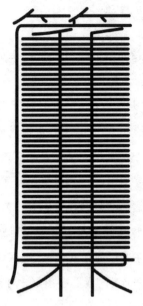

图 2-87　文字的重复

3.文字重复构成

汉字是一种人类创造的可以表达种种确切含义的视觉形态，文字是一种特殊的视觉形态，或者说一种特殊的图形，经过几千年的演化，规定了明确的字形与字义的关系，成为人类交流、传播的工具。汉字是文化的载体，中国古代的汉字图形设计充分地发挥了汉字的这一特征，创造出了一系列形神兼备、构思奇巧的图形。中国古代汉字图形设计的成功，给研究汉字在现代设计中的成功应用建立了实践上的成功基础，也带来了很多的设计思想和灵感启发（图2-87）。

 专题练习

文字的重复

一、目的

该练习是对重复构成的知识点的拓展设计。通过训练提高创作的视野和创作手法。

二、作业要求

① 在练习中，充分利用重复的元素，综合运用构成的基础知识。

② 为了在重复中寻求变化，应在文字图形创意中注意重复形式的变化与字意的巧妙结合。通过认知经验既可从"形"的角度想象，也可以从"意"的角度展开思考与联想。

③ 充分发挥重复构成的形式特点，组合创造出新的造型。

④ 绘制在尺寸为210mm×297mm的绘图纸上，并贴于8开黑色底板上。

翼，指鸟类的飞行器官，上面生有羽毛，俗称翅膀。

在练习中，将翼字的上部分"羽"为重复的基本元素，充分发挥重复构成的形式特点，在重复中寻求变化，组合出具有透视且有飞翔动感的文字图形。该练习中注意了重复形式的变化与字意的巧妙结合，而且很好地保留了汉字字体的特征，让人能够直观地识别到"翼"字。该文字图形创意不仅从"形"的角度想象，而且从"意"的角度展开思考与想象，从而创造出全新的"翼"字图形，可谓形神兼备，如图2-88。

图2-88 "翼"字的重复

二、错视

人们因观察所形成的视觉经验与观察对象的客观事实不相一致的视觉现象，被称为错视。错视并不是一个新的设计手法，它只是三大构成（平面构成、色彩构成、立体构成）中的一小部分。但是，这种设计手法给生活创造了丰富多彩的内容，它的应用非常广泛。

图 2-89 延长线的错视

1.由背景因素产生的错视

任何物体都不可能离开周围的环境独立存在，都与周围的环境互相依存，你中有我，我中有你，也就是说互相为参照物。在这种情况下，如果将指定的内容以其他内容为参照物，就会因背景的变化或不同而产生不同的错视现象。在错视现象产生的原理中，这种由背景因素引起的错视很多，并且与人们的生活联系得很密切，更有一些错视现象在日常生活中就能感到。比如，当人们坐在行驶在道路上的汽车时，如果以道路两边的树木为参照物，那么，就会感到车在向前行驶；反过来，如果以坐着的车为参照物，那么，树木就是向后行驶的。

在这种情况下，如果把要比较的线以外的东西作为背景，这些背景就会歪曲人们对线条和形状的感知。当看这些要比

图 2-90 线段长度的错视

图 2-91　错视图形（一）

图 2-92　错视图形（二）

较的内容时，是以歪曲了的内容为背景，这样会出现错视。如果离开了这些背景，视觉系统就必须使用其他背景，它们会变得很正常。这种情况在几何学中有很多的例子，可以说不胜枚举。下面是几何学中常见的例子。如图 2-89 所示，看着好像 A 与 C 是一条直线，其实 B 与 C 是一条直线。图 2-90 实际上斜线与垂直线长度相等，但看上去是不相等的线段。利用错视进行图形设计，也能产生别具趣味的效果（图 2-91、图 2-92）。

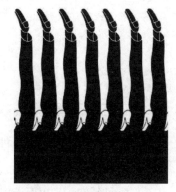

图 2-93　福田繁雄作品（一）

2.由非正常透视构图产生的错视

透视是美术中一个很重要的研究范畴，透视现象也是与人们生活息息相关的。当观察景物时，由于距离和位置的不同，物体的形态也会发生改变，产生近大远小的现象，这就是透视现象。一幅美术作品，只有透视关系正确，也就是说，作品中各部分内容的大小、位置等关系正确时，创作出来的作品才符合正常规律，否则就会产生错视现象。比如，物体的平面没有画平，后面或侧面高于另一侧；各种物体的消失点不统一或不在同一视平线上；或完全用逆向思维方法，任何部分都不按正常透视原理构图，都会设计出奇异的错视作品来。

3.错视艺术在设计中的应用

荷兰、西班牙等国涌现出众多以错视设计见长的艺术家，创作了大批的传世作品。如福田繁雄，他的作品运用错视的手法创作出了较有名气的新秀设计图，如图 2-93、图 2-94 所示。

福田繁雄

图 2-94　福田繁雄作品（二）

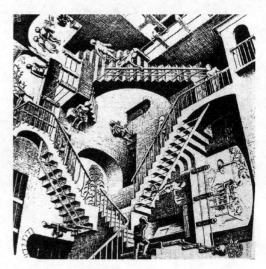

图 2-95　边洛斯三角形　　　　　　　　　图 2-96　埃舍尔的《无限阶梯》

三、矛盾空间

　　矛盾空间是一种错觉空间，利用反转错视、矛盾连接等方法，创造出新奇有趣味的空间图形。矛盾空间实际也是一种错觉空间，是图与底反转现象的一种延伸，是平面造型中利用错视来表现客观世界中无法存在的空间，形成无法真实模拟的立体感。利用反转错视、矛盾连接等方法，创造出新奇的趣味的空间图形。比较著名的有：边洛斯三角形，见图2-95所示；埃舍尔的《无限阶梯》，见图2-96。

埃舍尔

四、肌理

1.肌理的概念

　　肌理是指物体或形象表面的质感或纹理特征。不同的物体其肌理效果也不同。一般来说，肌理是由物体的材质决定的，不同的材质，肌理就会不同。同种材质因其加工方法与表面处理方法不同，肌理也会不同。在平面构成中，肌理通常是指运用特别的手段或工具材料，进行特殊的处理加工来表现出的特别视觉效果，并能通过这些特别的视觉效果来加强形象的感染力。

　　肌理可分为视觉肌理和触觉肌理。

　　（1）视觉肌理　是对物体表面特征的认识，一般是用眼睛看而不是用手触摸的肌理。它包括物体表面、表层纹理及色彩图案，通常采用绘制、印刷的方法得到。

　　（2）触觉肌理　是指用手摸而感觉到的纹理。它包括物体表面的光滑或粗糙、平整或凹

凸、坚硬或柔软等，也称立体肌理。触觉肌理一般通过切削、模压、雕刻等工艺手段或其他机械加工方法得到。肌理的表现手法是多种多样的，如用钢笔、铅笔、圆珠笔、毛笔、喷笔、彩笔，都能形成各自独特的肌理痕迹；也可用画、喷、洒、磨、擦、浸、烤、染、淋、熏炙、拓印、贴、压、剪、刮等手法制作。可用的材料也很多，如木头、石头、玻璃、面料、油漆、海绵、纸张、颜料、化学试剂等。

运用肌理效果，可以丰富人们对不同材质和质感的物体的表现和表面处理技巧，加强作品的感染力。肌理元素可以说是负载和传递信息的中介信息，是认识事物的一种简化手段。运用肌理效果进行处理往往是利用特别的手段创造出各种各样的偶然形。即使完全用同一种方法所创造出的形象也各不相同，往往会产生意想不到的奇特效果。

2.肌理的表现技法

（1）喷溅（或喷洒） 用喷笔喷色，或用喷雾器喷色，也可采用牙刷、硬毛刷蘸上颜色后用拨片拨动，将色点喷在纸上形成喷洒效果。这些喷绘的肌理效果是喷点均匀、连续性好，且空间混合混色效果更好。

（2）滴落（挤压滴淌） 将干布条或毛巾、海绵等易吸水材料在颜料液中浸润后用手挤压，使颜料滴落在纸上形成溅落的偶然形。

（3）自流法 将含水分较多的不同颜料涂在光滑的纸面上，使纸面倾斜，让颜料顺着纸面自然流淌，或吹气使颜料在纸上流动，可以构成不同的偶然形。自流法的肌理效果形象活泼生动，适合表现枯树、灌木丛或大片的森林。若再滴上清水，与颜料在自然流动中混合，可以形成虚实变化，类似于中国画中的技法，如图2-97所示。

（4）浮色拓印法 浮色拓印法是较为常用且比较实用的一种方法，将墨水或颜料滴在水面上，轻轻搅动，让颜料在水面上扩散开来，然后用一张宣纸浮放在水面上。片刻后迅速将纸取出晾干即可获得一种纹理丰富的偶然形，类似于大理石纹理或木材的纹理，适合表现汹涌的海面，如图2-98所示。

（5）熏炙法 用火熏烧纸张表面，效果如图2-99所示。

图 2-97 自流法效果

图 2-98 浮色拓印法效果

图 2-99 熏炙法效果

图 2-100 乱压印法效果（一）

图 2-101 乱压印法效果（二）

图 2-102 乱压印法效果（三）

图 2-103 绘写法效果（一）

图 2-104 绘写法效果（二）

图 2-105 自然材料粘贴效果

（6）包湿润渍染法　在表面光滑且吸水性较强的纸上涂上清水，在其接近半干时，将颜料涂在上面使其自然湿润渗透形成偶然形。另外，也可以使用宣纸，类似于中国画的渍染法。

（7）对印法　将浓度适宜的水粉颜料用不同的颜色涂在表面光滑的硬纸板上或玻璃板上，略作搅动后，用另外一张硬纸板对合在上面压紧，然后将纸揭开，则纸面就印上了生动的偶然形，类似于自然风景画或山水画。

（8）乱压印法　利用某些具有自然形象的物品，如树叶、树皮、编织物、锯末等，将颜料轻涂在它们上面后压在纸上，这样它们本身的纹理就印在纸上，如图 2-100 ～ 图 2-102所示。

（9）绘写法　用毛笔、刷子等将颜料有规则或不规则地直接描绘在纸上。工具不同、用色不同、用笔方法不同，肌理效果也就不同，如图 2-103、图 2-104 所示。

（10）刮擦法　在着色过的硬纸上，用刀片把颜色刮掉，露出底色形成的效果。

（11）拼贴法

① 硬边拼贴　将图片剪裁后拼在纸上。

② 软边拼贴　将图片撕碎后重新拼贴。

（12）粘贴（一般用作触觉肌理）

① 用现成的自然材料粘贴，如谷物、沙粒、贝壳、干草、树叶、树皮、毛线、碎布等按一定的组织形式粘贴在纸上，表现一种古朴的、原始的、返璞归真的美感，如图 2-105 所示。

② 用改造过的材料粘贴。将原材料加工改造，如打磨、抛光、穿孔、编织等再加工，如图2-106所示。

（13）电脑底纹设计　通过一些软件设计底纹。

图 2-106　将原材料加工改造

五、感性

人类在认识自然、改造自然过程中，一直在用两条腿走路，一是科学，另一是艺术，即使用理性（逻辑）思维和感性（形象）思维认识和改造世界。感性造型的特点是突出人的感受和情感，有别于理性构成，可使画面多一些生机，多一些情趣。

二维空间中任何形象都能表现一定的内容，它们能对人的心理产生作用。当人们看到水平线或流畅的曲线时，对每个线的感觉是不一样的，人们通过形象产生联想或想象，获得某种印象。对于形象的精神（审美）内容，没有理论上的必然性，对它的理解应是多元化的。

1.平面造型的观察表现

自然界有许多生物的形状及变化规律、组织形式复杂而有趣，可以通过认真观察与研究它们的特性及组织规律，进行构思和设计的尝试。重点研究内容包括：对形象的简化，局部与整体之间的关系处理，虚实的变化，图与底的面积的对比关系，形体的肌理表现等。

（1）形的单纯化与形式化　通过对物体的观察，从不同的角度研究它的特性，抓住具有代表性的形，进行提炼概括，赋予形式美感。

（2）表现手法　如图2-107所示。

① 以线为主的表现形式，充分利用各种线条的特征进行表现。

② 以面为主的表现形式，运用面的对比、面的形状、面的明度变化及小面积的密度组织。

③ 以线面结合的表现形式，线与面结合使用，表现的内容与范围扩大，表现的形式和内容更加丰富生动。

④ 以肌理为主的表现形式，使用印刷品的网纹、不同的印刷纸张及其他的材料进行拼贴。

图 2-107　以观察表现为特征的造型形式分别以线、面、线与面、肌理表现形象

图 2-108　由直线排列造成的速度感

图 2-109　由曲线造成的动态视觉效果

图 2-110　牛的简化变形（一）

图 2-111　牛的简化变形（二）

2.平面造型的动感

平面造型中动感是幻觉而非真实的运动，是将平面形态有意识地进行组织安排，产生出运动的视觉感受。生活中人们积累了许多运动的视觉经验，物体的移动、物体的转动、物质形态变化等，将这些运动的规律运用到平面造型中就能产生运动感。运动是宇宙的永恒规律，歌颂、表现运动是人类的本性，未来派的典型作品以表现运动为主题，行为表现主义画家波洛克的作品也表现出运动感受。运动感能够引起视觉注意，运动感画面具有强烈的张力，能引起观者的注目与兴奋。图2-108为由直线排列造成的速度感。图2-109为由曲线造成的动态的视觉效果。

运动感的形式有以下几种。

倾斜——将形态要素或视觉形象倾斜地设置在平面中，由于偏离了水平或垂直方向，而产生了视觉张力，倾斜打破了平静的画面，产生了动势。

连续——将形象的移动或动作的各种瞬间连续姿态，同时呈现在画面里，也能产生动感。

模糊——有意将形象进行模糊化处理，或将形象朝某种方向线化模糊，都能产生动感。

渐变——从一个形象渐变成另一个形象，由于渐变的形象具有视觉的连续性，形象引导视觉流动，产生动感。

3.具象形的变形

（1）简化变形　简化就是用尽可能少的结构特征，把复杂的材料组织成有秩序的整体。简化不同于简单，简单是内容的浅白空洞；简化是形象特征的浓缩，形式简而内涵不少，取得以少胜多的效果。如图2-110、图2-111简化的作用：简化形最醒目，便于识别，特别是远观效果更加明确直观。简化形便于记忆，个性突出、形象单纯的形，对人的大脑产生强烈的刺激，印象深刻。

（2）坐标变形　利用坐标的变化，从而获得新颖的图形。将原图放置在坐标中，然后改变坐标的比例或方向，再将原图与正坐标的对应点移到改变坐标的对应点上，最后取得变换的图形，局部的形态受到压缩或扭曲，使得图像极富动感，如图2-112所示。

（3）夸张变形　对形象的局部特征或整体气质进行处理，使其特点得以更加突出与强调，给人留下深刻的印象。夸张变形手法的运用，更多地融入人的主观因素，发挥主观能动性，是

创造力的显现。在现代派绘画大师马蒂斯、毕加索的绘画中夸张变形运用得很多。在中国传统艺术与民间艺术中，夸张变形的处理手法也是极为普遍的。图2-113为毕加索的作品《牛的变化》。

图 2-112　坐标变形

4.平面造型的空间感

平面造型探讨的空间实际上是虚幻的，是二维空间的物象给人的一种错觉假象。二维的空间感是人主观的感受，是视觉与心理的综合体验。空间感的形式有以下几类。

（1）重叠　生活中有这样的体验，当视点固定在某一位置时，由于两物体之间所处的空间位置不同，能观察到前面的物体遮挡后面的物体，所以产生被遮挡的视觉印象。在二维平面内的两个面形，如果其中一个被另一个遮挡，那么在两个面形之间就产生前后的空间关系。如果前面的面形是由点或线组成的虚面，后面的物体便能透显出来，从而产生透明感。

（2）大小　相同的物体近大远小的视觉经验，运用到二维平面中，大小的变化也意味着空间的层次感。

图 2-113　《牛的变化》（西班牙，毕加索）

5.仿生形态的概括

自然物象的美是平面设计形式美的重要来源之一，在大自然中隐喻着平面造型设计中几乎所有的要素，从自然物象中提炼出抽象形式，以一种超越自然的方式呈现，使意象与形式更为纯粹与多样，使人与物统一为一体，以充分表达视觉感受。自然物象的构成组合、空间结构都是平面设计形式规律美的重要来源之一，这些形式美的展现也鼓励着人们努力去探知周围的世界。自然物象的形式能给设计带来无限启迪，把自然的形式美转化为造型要素再运用到平面设计中，则会产生意想不到的效果。

（1）自然物象与平面造型设计三大要素的关系　平面造型设计主要是运用点、线、面三大元素，通过各种构成关系，寻求新的美感形式，来表现极强的抽象性和形式感。平面构成中包含两大物象，一个是自然物象，另一个是人为物象。自然物象是自然界本身就具有的形态，如山川、日月、植物、动物、矿物等，这些形态极为丰富，无论在形状上还是质感上都为平面构成提供了取之不尽的源泉。大千世界，每一个复杂的物体，说到底，都由基本的点、线、面构成，可以大到宇宙小到细胞。对自然物象的研究，作为平面构成设计基础训练，其方法应表现为观察自然和表现自然，使形式与意象结合，以更加纯粹与多样的超越自然美的方式呈现。

（2）自然物象在平面造型设计中的运用

① 从物象到意象的思维转换　自然中的视觉形式触动着人们的感觉，被人类自身加以分析

和归纳后，形成艺术形式的表现应用。意象构成的思维方式是从理性出发，由直观感受到的情感渗透，由具象思维到视觉形象，再至理性思考，最后到抽象表现，也就是以心造像、以意取像。

② 把自然物象转变为平面造型设计中的抽象形式　在平面造型设计的训练中，形象表现可以概括为两种：即"具象"和"抽象"，"具象"就是以大自然的形态为主体，进行再创造的对象。而"抽象"是将复杂的自然形态概括提炼为最简洁的视觉元素——点、线、面，并运用点、线、面按照构成原理重新组合构成新的形象，也就是从自然物象中提炼抽象形式，再从抽象形式中找到自然物象的规律。抽象形式来源于自然物象，又高于自然物象，它浸透着艺术家对生活的独特感受和理解。

 专题练习

形的概括

一、目的

该练习的目的是提高对形态特征的敏锐感和概括能力，掌握仿生造型的设计方法，提高学生的形象思维能力、艺术思维能力和设计创造能力。

二、作业要求

① 以自然界动物的"形""色""结构"等为研究对象。

② 对动物的形态加以简化，提炼，变形，夸张，组合。

③ 灵活运用平面构成的知识，突出简化对象的特点。

④ 数量要求6个，规格10cm×10cm，选出4个贴于黑色8开衬纸上。

[举例]　形的概括——金鱼（见图2-114）

图2-114　形的概括——金鱼

在此练习中，首先要对物象进行形态主要特征的分析，其次，是要将形态简化，最终将综合运用平面构成形式，组合变化出新的形态（图2-115，图2-116）。但需注意的是

要恰当地运用点、线、面的元素，如软体动物与硬壳体动物的表现区别；体型强壮与体形纤细动物的表现区别等，这对于形态的准确表达至关重要。在金鱼形态的概括中，主要运用了曲线和虚线去表现形体特征，这样才能更好地体现身体的柔软和尾部摆动状态的飘逸感，如图2-117、图2-118。

图 2-115 形态一

图 2-116 形态二

图 2-117 形态三

图 2-118 形态四

六、理性

以理性推理和逻辑思维的分析方式研究、组合形象。设计思维中形象思维与逻辑思维是辩证统一的两方面，互相联系、互相转化、互相促进。逻辑思维能够较为系统地提供诸多的形态途径，组成的画面也比较严谨、明确，理性构成的训练的主要特点是运用数理逻辑等观念与方法对基本形进行创造，强化对秩序感的组织与运用。如古希腊、罗马的建筑外在形体和比例规范无不显出和谐与完美的风格；罗马的万神殿（图2-119），内部的比例显示出几何规律，有着严格的

图 2-119 理性构成

规范与要求，使建筑更具理性的特征（图2-120）。在艺术设计教学实践中，通过此训练强化对形态知觉、形态心理的理解与认识，进行抽象的形态构成练习，可促使思维的改进，促进对新的表现方法的研究。

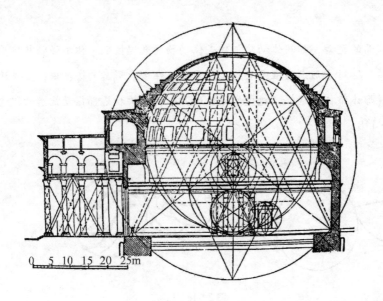

图 2-120　几何规律彰显理性特征

1.画面的分割形式

在平面造型中，可供使用的空间是有限的，在这有限的二维空间里，如何处理整体与局部、局部与局部之间的关系是非常重要的。平面的分割有很重要的地位，是构成平面最基本的比例关系，不同的分割产生不同的节奏与韵律。

（1）等分割　将画面做等分割，有很多的分割方式，例如二等分、三等分、四等分。分割时可用竖线、横线、斜线分割，产生的等分形式多样。利用等分的画面，自由组织各种块面，可以设计很多富有变化的图形。

（2）数列分割　按照数学计算方法进行分割，数学中常用的数列有常数列与递增数列。常数列是重复相同数来分割画面。递增数列有等差数列、等比数列、费波纳奇数列、贝尔数列等，其分割画面的形式多样，这里主要指采用递增数列分割画面。等差数列是根据任意一个公差而增大的数列，如1、1.5、2、2.5、3、3.5……等比数列是每项按某一比值增大，如1、2、4、8、16……费波纳奇数列的每一项都是前两项之和，如1、1、2、3、5、8、13……贝尔数列是每项

图 2-121　经过数理分割而组合出的画面，形态之间更具潜在的联系

图 2-122　经过数理分割而组合出的平面造型

图 2-123　经过等分割而组合出的平面造型

等于前项的2倍与再前项相加，如1、2、5、12、29……
数列分割的画面富于秩序变化和节奏感（见图2-121～图
2-123）。

（3）黄金分割　黄金比是世界公认的古典美的比例标
准。在古典建筑、雕塑、绘画中被广泛运用，至今在各种
设计中仍被广泛使用。这种几何数学的分割方法，能呈现
出均衡性和协调性（见图2-124）。

2.线的逻辑演变

通过造型的变化来开发新的形态。通过练习重复、渐
变、近似、特异、发射等和在实践中进行理性的创作，寻
找形态与形态之间的关系，并从中找寻创造的乐趣。从几
何形或其他面形上截取一段线段，作为基本形，并对线段
进行变化，可采用粗细、虚实、点化、面化及其他方法，
既保持基本形的特点，又使线段产生出不同的形态。截取
线形曲直变化的复杂程度，将决定演变方法和形式的丰富
多样。培养学生理性的创造方法，在短时间内能够快速、
大量地构思出设计方案，充分运用点、线、面造型元素，使形态得到统一。

图2-124　古希腊人物雕像的比例与黄金比存在密
切的关系

在创造过程中，尽量将每个线段都做不同的处理，这样会使整体形态的变化更加丰富（见
图2-125～图2-128）。如图2-127，将几何形态组合截取后，使其成为一条连续且不封闭的线
段。图2-127截取的线形分成A、B、C三个线段，试用理性的思维来获得线段变化的方法，分
别可将A、B、C线段作出10种线形的变化；将AB、AC、BC线段组合做出10种线形的变化；
将ABC线段组合做出10种线形的变化；以理性推理和逻辑思维的分析方式进行创造，可以轻
松获得70中变化的方案。由此可见，A、B、C线段的变化越多，组合后所获得的方案也就越多
（见图2-129）。

图2-125　线的逻辑演变（一）

图 2-126 线的逻辑演变（二）

图 2-127 线的逻辑演变（三）

图 2-128 线的逻辑演变（四）

图 2-129 线的逻辑演变（五）

 专题练习

线的逻辑演变

一、目的

培养理性的创造方法，在短时间内能够快速、大量地构思出设计方案，充分运用点、线、面造型元素，使形态得到统一。

二、作业要求

① 选取几何形（方形、圆形、三角形、矩形等）。

② 将其中的两个几何形重叠。

③ 在重叠几何形上任意截取一段连续线段。

④ 以此线段为基本形，对其进行相应的变化（长短、粗细、大小、虚实等）。

⑤ 数量要求20个，规格8cm×8cm，选出6个贴于黑色8开衬纸上。

 作业点评

在线的逻辑演变练习中，图2-130所示线的形态是由一个圆形和一个不规则的三角形组成的。在组合后的几何形上截取一段不封闭的线段，作为基本形。图2-131在基本型的变化上，运用了平面构成的基本元素，虚实结合，平面空间秩序井然，具有理性的冷静美感。

图 2-130　线的逻辑演变练习（一）

图 2-131　线的逻辑演变练习（二）

3. 抽象形的分解与组合

培养理性思维及思维的严谨性，减少随意性，掌握规律（同一规律中的对位关系、对比律、均衡律），培养创造力及设计意识。对既有事物或形态按照一定的秩序和法则进行分解、组合，从而重新构成一种理想的结构和形态的组合形式。简单地说，就是将几个以上的单元（包括不同形态、材料）重新组合为一个新的单元，并赋予视觉化的、力学的呈现。

平面造型画面的潜在结构。在平面造型中组织画面有两种方式：一种是明确结构的骨架形式；另一种是相对确定结构的形式。明确骨架形式，要求组织形象的时候，需按照骨格的形式安排画面，如重复、渐变、发射等。相对确定结构的形式，它没有明确、显露的骨架，但组织形象不是随意性的，而是按照画面潜在的结构进行安排，注重形象与画面的关系，形象之间的

图 2-132　蒙德里安的绘画中存在
的基本骨格

图 2-133　蒙德里安的绘画作品

图 2-134　抽象形的分解

联系与对位关系。这样的组织形式，活泼而不松散，变化之中有秩序。对蒙德里安的绘画进行分析，会发现潜在的基本骨格对画面的支持（见图 2-132、图 2-133）。

对抽象形的画面进行分解时，受一定条件的制约，要求分解组合时不再是自由的，而是有条件的，如对形分解数量与大小的限制，组合时注意形与形之间的联系，形与画面的整体结构关系。采用限制的手法，即能突出理性思维，也能显示创造力（见图 2-134）。

　专题练习

抽象形的分解与组合

一、目的

培养理性思维及思维的严谨性，减少随意性，掌握规律（同一规律中的对位关系、对比律、均衡律），培养创造力及设计意识，如图 2-135。

二、作业要求

① 任选一基本形（几何形、有机形、偶然形）。

② 对其切割分解（切割 3 ~ 5 刀）。

③ 切割的形要有明显的大小区别。

图 2-135　形的规律

④ 将分解的形重新组合成画面。

⑤ 按照画面的结构与形的对位关系进行组合。

⑥ 画面要均衡协调，重点突出。

⑦ 画面规格20cm×20cm，衬纸规格为8开。

三、提示

① 分解时要强调大小、形状的变化。

② 组合时要强调形与形在组合中的联系与支持。

③ 主形与次形的关系，形与边框的关系，整体造型的均衡关系。

 专题练习

形式美的综合表达

一、目的

培养在生活中发现美和创造美的能力。通过训练，深化对点、线、面三者之间关系的认识，能恰当运用形式美的规律来抽象地表达物象特征，培养创造力及设计意识，如图2-136、图2-137。

二、作业要求

① 选取一构图有张力和具有形式美感的景物摄影图片。

② 采取摄影图片中具有代表性的符号元素（符号1～3种），参照原照片的构图，对所采取的符号进行重新组织。

③ 充分运用形式美的规律重新组织画面的构图，并要和原照片有一定的联系。

④ 摄影图片占画面面积不能超过1/2。

⑤ 画面的构图要平衡，且具有视觉张力。

⑥ 构图可以选择横向、纵向、对角线或其他。

图2-136 形式美的表达（一）

图2-137 形式美的表达（二）

⑦ 规格：20cm×24cm 至 24cm×28cm 之间，衬纸规格为8开。

三、提示

① 不能简单地描摹原图，画面组织构图要有创新性。

② 形式美的规律表达要明确，组织规律运用要得当。

③ 绘制画面的构图形式要和所选摄影图片的构图形式有过渡联系。

平面造型设计的应用

第三章

色彩造型设计基础

本章介绍了色彩的概念与特性、色彩造型设计的基本原理、基本形式。

图 3-1　自然界中丰富多彩的色彩
（一）

图 3-2　自然界中丰富多彩的色彩
（二）

图 3-3　自然界中丰富多彩的色彩
（三）

图 3-4　对自然色彩的认识

图 3-5　对人文色彩的认识

在人们生活的空间里，到处充满了色彩，色彩为人们的生活增添了无穷情趣，成为生活中不可缺少的元素。人们对色彩的认识与应用，也是由低级向高级不断发展和完善的过程。

人们今天所总结的色彩造型艺术规律，是自17世纪以来的科学家与艺术家智慧的结晶。1666年牛顿在剑桥大学用三棱镜将太阳光分解成六色光谱，掀开了科学认识色彩的篇章；1810年德国著名的作家歌德出版《色彩学》，论述了颜色在色相环上的位置关系对色彩调和的重要作用；1839年法国科学家谢弗勒尔发表了"论色彩的同时对比法则"；19世纪法国印象派画家对色彩的表现进行了有效的探索，使色彩理论不断科学化和实用化，色彩所具有的丰富表现力，已被广泛应用在各个领域（见图3-1～图3-3）。

1. 对自然色彩的认识

自然色彩可以从两个方向进行研究：一是绘画写生法；二是对自然物的表面色彩现象的研究方法。绘画写生法是通过对客观景物在自然光线作用下，产生的光影与色彩效果的描绘。印象派的画家们在这方面取得了显著成果，这种练习方法在色彩写生中有专门的研究。在此重点研究对自然物的色彩现象与色彩组合关系的研究方法，即对认识的自然物的观察分析，将自然物表面的色彩概括成诸多的单色，并按照色彩的要素整理成一定的秩序。大自然的色彩是丰富的，其中存在许多和谐的成分，通过研究能发现许多有规律的色彩组合，对色彩感觉的培养与色彩经验的积累有重要的意义（见图3-4）。

2. 对人文色彩的认识

人文色彩指人类创造和改造的色彩。对人文色彩的研究范围也比较宽泛，既可以从国家、地域、民族、社会、文化等宏观角度进行，也可以从与人生活息息相关的衣、食、住、行等方面进行。首先制订认识方向与目标，然后系统地从某一地区或某一方面，了解人们对色彩特有的选择与搭配的使用情况，以及文化传统、社会观念对色彩运用的影响，选定认识专题，开展实地考察，采用写生、记录、色谱求取、摄影等方式，收集资料。最后整理搜集的色彩素材，按照色相、明度、纯度分类系统排列，分析色彩的基本搭配关系，进行组织变化及应用研究（见图3-5）。

第一节 色彩的概念

色彩是自然界客观存在的一种物理现象，是在光线的作用下物体产生的不同的吸收、反射的结果，也可以说，色彩是光作用于人眼引起除形象之外的视觉特征。现代色彩体系在科学总结的基础上，基本确立了混色与显色两大系统。混色系统的理论根据是，任何色彩可以由色光的红、绿、蓝三原色混合而成，因此任何色彩都可以运用混色系统原理通过仪器进行测定。此种测色方法是最科学、误差最小的色彩表示法，主要用于工业方面的测色。显色系统是依据实际色彩的集合，给予系统的排列和称呼而组成的色彩体系。此类系统的代表是孟塞尔表色系统、奥斯特瓦德表色系统、日本色彩研究会表色系统等。显色系统的理论依据是把显示的色彩按照色相、明度、纯度三种基本性质加以系统组织，然后定出各色的标准色标，并标注符号，作为物体色的比较标准。显色系统测定的标准色样，一方面可供工业生产、美术设计等行业的设计者配色使用，另一方面有助于美术设计工作者对色彩进行完善的逻辑分析，并可直观感受色彩的规律。

一、色与光

1. 光

太阳光是重要的光源，如果没有光线，在黑暗中人们看不清身边的景物，更谈不上看清其色彩。只有在正常的光线下，景物才能显现出各种色彩。现代科学研究证实，光线是显现色彩的重要的条件，光与色之间有着十分密切

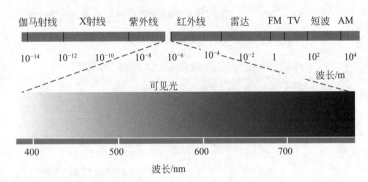

图 3-6 可见光

的关系。太阳光是以电磁波形式存在的辐射能，不同波长的电磁波的性质不同。根据波长的差异，电磁波被分为伽马射线、X射线、紫外线辐射、可见光、红外线辐射、无线电波等种类。其中，波长在380～780nm的小部分能引起视觉反应，超出这个范围，人类的视觉就不能看到，故称为可见光（见图3-6）。1666年英国的物理学家牛顿曾进行过划时代的实验：将太阳光从细缝引入暗室，

在光的通路上放置棱镜，光就产生了折射，并分别投射到白色屏幕上，结果不同波长的光折射率不同，呈现红、橙、黄、绿、青、蓝、紫光谱色带。这种现象称光的散射，这条由红到紫的光谱色带被称为光谱（见图3-7）。如将各种光通过三棱镜聚合，则重新出现白光。不同色彩的光波有不同的波长。红色的

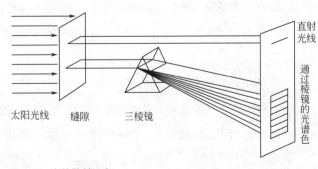

图 3-7 光的散射示意

青蓝紫

绿黄橙红

图 3-8　海洋色彩成因示意

波长最长，而紫色的波长最短。

2. 自然界中的色彩

自然界中的物体之所以能呈现出千变万化的色彩，主要是因为它们自身能发出色光或可以反射外来光的照射。前者称为**发光体**，如太阳和各种人工照明的灯光。后者是指那些自身不会发光物体，可称为**不发光物体**。此处着重讨论后者。不发光物体之所以有自身独特的颜色，是由于这些不发光物体的物理结构不同，对波长长短不一的太阳光有选择地吸收与反射，从而显示出各种各样的色彩，构成了五颜六色的大千世界。

如白色物体表面反射了近乎全部的光线，而黑色物体则吸收了近乎全部光线。在晴朗的白天，一望无际的大海之所以展现出蔚蓝色，是海水对太阳光折射与反射的结果。海水本来是无色的，由红、橙、黄、绿、青、蓝和紫组成的阳光，从空气中射到海水里时，波长较长的红、橙、黄、绿光可以冲过海水的阻挡，深入海水中，被海水吸收，而波长较短的青、蓝与紫光遇到海水的阻碍时，大部分被散射、反射回来，于是海水就呈现出迷人的蔚蓝色（见图3-8）。物体所表现出的色彩就是以这种方式形成的。

二、色彩的三要素

任何色彩都具有色相、明度、纯度三种属性。色彩的三种属性是三位一体、互为关系的，改变其中任何一种属性，都将影响其他属性的性质，都将改变原来色彩的外观效果和色彩个性。

1. 色相

色相，是色彩的相貌，是人们为了区分各种色彩而定出的名称。色相是色彩的首要特征。从光学的角度分析，色相是人眼针对不同波长的可见光的特定感受，色彩的相貌是由波长决定的。例如，频率较低、波长较长的电磁波显示为红色；频率较高、波长较短的电磁波显示为蓝色。色彩缤纷的自然界中，人们能用肉眼分辨的不同色相可多达几万种，为了区别这些颜色，人们用各种各样的方法来为不同的色相命名，有的用自然界的动、植物和矿物质为其命名，如柠檬黄、橄榄绿、蚝白、铁锈红等；有的用写实的名称，如湖蓝、天蓝等；有的则用较为写意的名称，如嫩绿、洋红、群青等。中国的传统颜色的名字也很有诗意，如竹月、黛绿、天水碧等。

色相环又称色环，是人们在色彩研究中，出于方便将可见光谱中直线排列的红、橙、黄、绿、青、蓝、紫等色彩，按照波长由长到短的顺序依次排列，巧妙地首尾相接，从而使色相系列呈现出循环的环状形式。色相环有很多种，常见的有：牛顿的六色环，歌德的七色相环、八色相环、十色相环，伊登的十二色相环、十八色相环和奥斯瓦尔德的二十四色相环，还有详细

分析的100色相环。其中最简单的色相环为6色相环（图3-9），视觉最易辨别的是12色相环（图3-10），最具实用性的是24色相环（图3-11）。在色相环中，构成色彩的最基本色彩为红、黄、蓝三色，并称为三原色。若将三原色作等比例的混合，得到的是黑灰色；若将三原色以适当比例混合，就能得到多种色彩，如红与蓝混合成紫色，黄与蓝混合成绿色等。

　　由两种原色混合而成的色彩称间色或第二次色。由第二次色混合而成的色彩称复色。以色料为例，红色与黄色混合是橙色，黄色配蓝色是绿色，红色配蓝色是紫色，这里的橙色、绿色、紫色就是间色或第二次色（图3-12）。在色相环中，一般将红、橙、黄等色组成的色彩关系称为暖色关系；将绿、蓝、紫等色组成的色彩关系称为冷色关系。

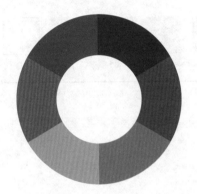

图 3-9　6 色相环

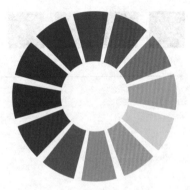

图 3-10　12 色相环

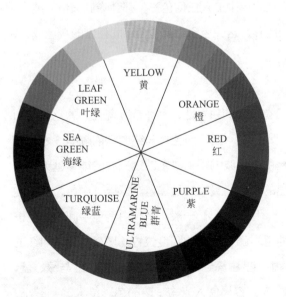

图 3-11　24 色相环

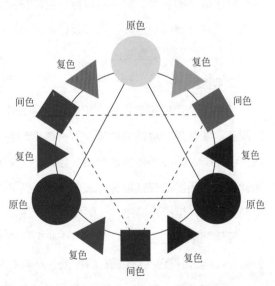

图 3-12　色彩混合

图 3-13　有彩色系　　　　　　　　　　　　图 3-14　无彩色系（明度有独立表现形象的特点）

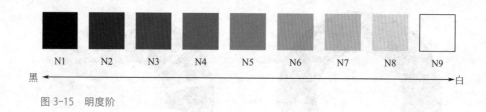

N1　　　N2　　　N3　　　N4　　　N5　　　N6　　　N7　　　N8　　　N9

黑 ←　　　　　　　　　　　　　　　　　　　　　　　　　　　　　　　　→ 白

图 3-15　明度阶

2. 纯度

纯度指色彩的鲜艳程度、纯净程度，又称彩度和饱和度。它表示的是各种色彩中包含的单种标准色成分的多少，即色彩本身的纯粹程度。在颜色中加入任何色彩，都会降低该色的纯度，自然与社会环境中的色彩，大部分是非高纯度的色彩，这些色彩中都包含不同程度的灰色成分，从而造就了色彩的丰富变化。

3. 明度

明度指色彩的明暗程度。明度在三要素中具有较强的独立性，最适合表现物体的立体感和空间感。如素描、黑白照片等，没有纯度和色相，只有明度，而色相与纯度则依赖明度才能显现。从光与色的性质和关系上看，色彩的强弱是由色光波的振幅决定的。光波的能量越大，振幅就越大，明度往往就越高。最明亮的是无彩色的白色，最暗的是黑色。越接近白色，其明度越高；反之，越接近黑色，其明度越低（图3-13、图3-14）。一般将黑、白两色中间的灰色按明度等级间隔序列组合成明度的9个阶段，各种色彩都有相应的明度位置（图3-15）。如红的位置在N4处，黄色明度位置在N8处。在有彩系中明度由高到低的顺序是黄、橙、红与绿、蓝、紫。明度对心理有影响，明亮的色彩给人的刺激大，容易使人兴奋；暗的色彩给人的刺激小，能使人安静下来，有寂寞感。

4. 色彩三要素之间的关系

在实际应用中，色彩的三要素相辅相成，既独立又有联系。某种色彩的一种属性发生变化，将不可避免地导致另外两种属性的相应变化。色彩的纯度与明度不能简单地用正比或反比关系来一概而论。纯度高，不等于明度高，当某一色相掺入的黑、白、灰越多，其明度越小或越大，但色彩的纯度降低。只要改变其中任何一个要素都能使色彩的面貌、性质和象征意义发生完全的改变。

中国传统色彩意境之美

三、色彩的范畴

色彩的范畴包括有彩色和无彩色。有彩色是在色环中能看到的各种色彩，其中任何一种色彩都具备色相、纯度、明度三种属性。换句话说，凡是具有三种属性的色彩都可以归为有彩色范畴。无彩色是指黑、白与深浅不同的灰色，无色彩只具有明度这一属性，缺少色相和纯度。

四、色立体

为了更全面、科学和直观地表达色彩的概念及其构成规律，通常把现实中的色彩按照色相、明度、纯度三要素加以系统组织，按照一定的秩序标号排列到一个完整而严密的色彩系统中，用三维空间关系来表示，这种色彩表示方法被称为"色彩体系"。色立体体系用编码标号为色彩命名（图3-16），弥补了以往使用惯用法缺乏科学性和标准性的不足，有助于人们对色彩知识的全面了解、深入研究和广泛应用，有利于在色彩领域的交流。

国际上留下的色立体虽然在形状上千姿百态，但基本结构原理却大同小异。最具代表性的色立体为美国的**孟塞尔（Munsell）色立体**（图3-17）、德国的奥斯特瓦尔德（Ostwald）色立

图 3-16　Pantone 公司的色卡

图 3-17　孟塞尔色立体

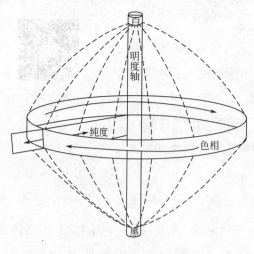

图 3-18　色立体骨架示意图

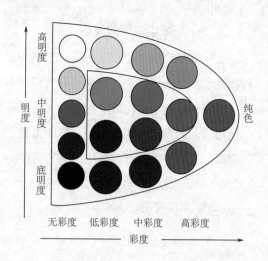

图 3-19　色立体剖面示意图

体。以上两种色立体都有一个共同的基本骨架（图3-18）：明度色阶表——位于色立体的中心，成为色立体的垂直中轴，最上端为白色，中间为各阶灰色，最下端为黑色；色相环——由纯色组成，围绕在明度色阶表的四周；纯度色阶表——呈水平直线，每一色相都有表示该色纯度变化的色阶表，最外端为纯色，越靠近中轴纯度越低。在色立体中，每一种色彩都能找到与之相对应的数值。由于各种色彩在色立体中是按一定秩序排列的，色相秩序、纯度秩序、明度秩序都组织得非常严密，以直观的形象表明了色相、明度、纯度间的相互关系，有助于应用者对色彩体系的理解与应用（图3-19）。

1. 孟塞尔色立体

孟塞尔色立体是由美国教育家、色彩学家、美术家孟塞尔创立的色彩表示法。孟塞尔色立体于1905年初创，1929年和1943年又分别经美国国家标准局和美国光学会修订出版《孟塞尔颜色图册》。目前国际上普遍采用该标色系统作为色彩的分类和标定的方法。

孟塞尔色立体表示法是以色彩的三要素为基础（图3-20、图3-21）。色相环以红（R）、黄（Y）、绿（G）、蓝（B）、紫（P）心理五原色为基础，再加上它们的中间色相，橙（YR）、黄绿（GY）、蓝绿（BG）、蓝紫（PB）、红紫（RP）成为10色相。再把每一个色相详细等分为十份，以各色相中央第5号为各色相代表，色相总数为100。如5R为红，5YR为橙，5Y为黄。该色立体的基本理论是：其中心轴无彩色系从白到黑分为11个等级，白定为10，黑定为0，从9到1为灰色系列。纯度垂直于中心轴，黑、白、灰的中轴纯度为0，离中心轴越远纯度越高，最远为各色相的纯色。同一色相面的上下垂直线所穿过的色块为同纯度，以无彩轴为圆心的同心圆所穿过的不同色相也是同纯度。任何颜色都用色相/明度/纯度（即H/V/C）表示，如5R/4/14表示色相为5号红色、明度4、纯度14。

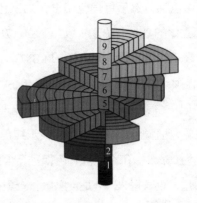

图 3-20　孟塞尔色立体示意

图 3-21　孟塞尔色立体剖面示意图

2.奥斯特瓦尔德色立体

奥斯特瓦尔德色立体由德国科学家、伟大的色彩学家、诺贝尔奖获得者奥斯特瓦尔德创造（图3-22、图3-23）。他对色彩的研究涉及的范围极广，形成了一套配色理论，为美术工作者的应用提供了工具，对染料化学做出了很大的贡献。

奥斯特瓦尔德1909年获得诺贝尔奖，1916年发表了独创的奥斯特瓦尔德色彩体系，1921年他出版了一本《奥斯特瓦尔德色彩图示》，后被称为奥氏色立体。奥斯特瓦尔德色立体的色相环，是以赫林的生理四原色黄（Yellow）、蓝（Ultramarine blue）、红（Red）、海绿（Seagreen）为基础，将四色分别放在圆周的四个等分点上，成为两组补色。然后再在两色中

图 3-22　奥斯特瓦尔德色立体

图 3-23　奥斯特瓦尔德色立体剖面示意图

间依次增加橙（Orange）、绿蓝（Turquoise）、紫（Purple）、叶绿（Leafgreen）四色相，合计8色相，然后每一色相再分为三色相，成为24色相的色相环，并用1～24的数字表示。该色立体的基本理论是：以黑、白、灰为中轴，上面用W表示纯白，下面用B表示纯黑，外角用C表示纯色。组织原则为W+B+C=100，即白量＋黑量＋色量=100。BW为无彩色轴，因为在颜料中纯白、纯黑、纯色是不存在的，所以无彩轴共分8个阶段，以a、c、e、g、i、l、n、p为记号，表示最明亮的白色标，比理论上的纯白（W）含11%的黑，黑色表示与理论上的纯黑（B）相比含3.5%的白，pa表示纯色比理论上的纯色（C）含有11%的黑和3.5%的白，实含纯色为85.5%。每个色都有色相号、含白量、含黑量。如8ga表示的含义为：8号（红色）；g是含白量，查表得22；a是含黑量，查表得11，结论是浅红色。

五、固有色与条件色

（1）**固有色**　固有色是指在正常的日光下物体所呈现的色彩（图3-24）。由于它具普遍性，在人们的知觉中便形成了对某一物体的色彩形象的概念。如红花绿叶中的花固有色是红色，这个红就是指在通常日光环境里呈现出的颜色。

（2）**条件色**　条件色又称环境色，指物体在周围环境影响下所产生的改变了固有色的现象。物体不是处于孤立的环境中，它时刻受到周围环境的影响。如一只放在蓝布上的白瓷杯，除了呈现日光环境里的固有色——白色和阴影部分外，还会有一层蓝布颜色的反光，这就是条件色（图3-25）。

图3-24　《莫第西埃夫人》（法国，安格尔）

图3-25　《清晨散步》（美国，约翰·辛格·萨金特）

图 3-26　以概念色为主的绘画

图 3-27　中国画运用概念色进行设色

六、概念色与主观色

（1）概念色　概念色是人们对物象所呈现出来的色彩的总印象，是对整体的评价，而不涉及个体特点。这种印象是对平日的色彩经验的概括，是广义上的色彩印象。例如人们记忆中自然植物是绿色的，这是一种概括而成的大致印象，如果仔细观察每种植物，都有深浅不同的绿色（图3-26、图3-27）。

（2）主观色　指与客观物象毫无关联的色彩，是绘制者出于某种考虑或需要，主观添加上的。主观色不需要客观的依据，只根据作者的需要主观施加，以符合特定的主题，表达作者的某种感情（图3-28）。

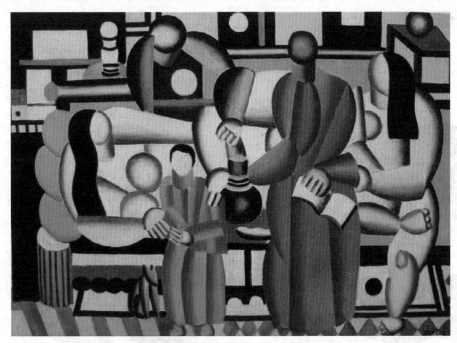

图 3-28　《室内的妇女》（法国，莱热）

七、色彩混合

人们见到的色彩，通常是多种色彩的混合色，这样以两种或两种以上的色彩互相混合而产生新色彩的方法，称之为**色彩混合**。色彩混合的类型主要有加色混合、减色混合、中性混合三种形式（图3–29）。

1. 加色混合

加色混合是指色光混合，随着不同色光混合量的叠加后，混色光的明度会逐渐提高，故也称正混合（图3–30）。加色混合完全不同于色料混合：朱红光与翠绿光混合形成黄光，翠绿光与蓝紫光混合形成蓝光，蓝紫光与朱红光混合形成紫红色，光谱中的全部色光混合起来就产生白光，两个等量补色混合也形成白色。加色混合的结果是色相、明度的改变，而纯度则不变。加色混合的方法、原理，对设计工作极为重要，被广泛应用于舞台灯光照明及影视、电脑设计等领域。

2. 减色混合

减色混合是指颜料的混合，在光源不变的情况下，两种或多种色料混合后所产生的新色料，其反射光相当于白光减去各种色料所吸收的光，反射能力会降低，故也称负混合。与加色法混合相反，混合后的色料色彩不但色相发生变化，而且明度和纯度都会降低（图3–31）。混合的颜色种类越多，色彩就越暗越浊，最后近似于灰黑的状态。减色混合有两种形式，即色料混合、叠色混合（透光混合）。日常生活中见到的颜料、油漆等混合都属减色混合的应用。

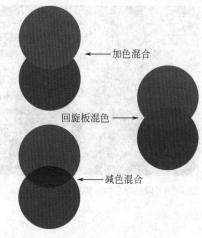

图 3–29　色彩混合对比分析示意图

加色混合

回旋板混色

减色混合

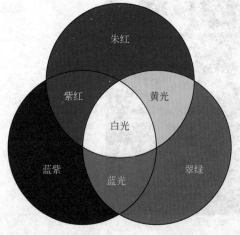

图 3–30　色光混合（加色混合）

朱红

紫红　黄光

白光

蓝紫　蓝光　翠绿

图 3–31　色料混合（减色混合）

紫红

紫　橙

灰黑

天蓝　绿　黄

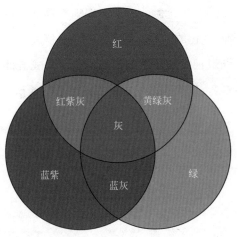

图 3-32　中性混合

图 3-33　色彩旋转混合

3. 中性混合

中性混合是基于人的视觉生理特征所产生的视觉色彩混合。由于不改变色光或色料，所以混合后的亮度是各亮度的平均值，称此种混合为中性混合（图3-32）。中性混合有色彩旋转混合与空间混合两种形式（图3-33、图3-34）。色彩旋转混合，当两种以上的色彩并置在圆盘上，通过快速旋转，色彩不断刺激人的视网膜，当第一个信号所产生的后像在视网膜尚未消失，第二个信号就已发生，如此不断出现刺激信号，在人的视觉中产生混合。色彩空间混合，当两种以上的色彩面积小到一定程度，这些不同的色彩刺激就会同时作用到视网膜，以至于人在远处很难分辨出这些不同色彩的特征，于是在人的视觉中产生色彩混合，这种色彩混合是由于空间距离的影响而产生的。20

修拉

图 3-34　色彩空间混合

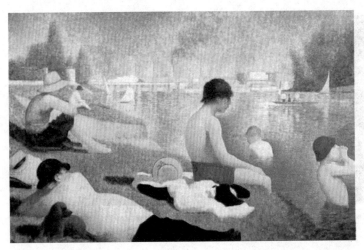

图 3-35　修拉的作品

世纪初的印象派画家就是在色彩科学理论的启发下，采用并置笔触的方法表现阳光的绚丽与空气的颤动。在他们的作品中，通过对大自然中光的奇妙变化的观察，把自然物象分析成细碎的色彩斑块，用画笔点画在画布上。这些斑斑点点，通过视觉作用达到自然结合，形成各种物象，犹如中世纪的镶嵌画效果，闪动着迷人的色彩效果，如印象派代表画家修拉（Georges Seurat，1859—1891年）的作品（图3-35）。

第二节　色彩的特性

一、色彩的物理特性

色彩经过光的作用而显示出来，阳光具有一定的热能，不同的色彩对阳光辐射的反射、吸收各不相同，对热量的吸收也不同。浅色反射强，热量吸收少；深色反射弱，热量吸收多。如在选择夏季室内的窗帘时，仅考虑布料的厚薄是不够的，还应该选用一些浅淡色的窗帘来减少对热量的吸收。

色彩对光的反射作用也不同，可利用色彩来调节室内的亮度。如果室内采光较差，室内色彩宜用浅色，提高反射系数，使室内明亮起来。

光源对色彩影响也比较大，特别是采用人造光源，暖黄色的白炽灯光源，冷蓝色的日光灯光源，在这样的光线下，各种色彩也随之产生一定的变化（图3-36、图3-37）。如食品店的食品在暖色光线下显得更加鲜艳，诱发食欲（图3-38）。在冷光下食品鲜艳程度会降低，食品显出灰暗的蓝绿色倾向，不如在暖色光线下效果好。

图3-36　暖光源

图3-37　冷光源

图3-38　暖光源下的食品

二、色彩的生理特性

自从地球上有生物以来，从太阳辐射到地球表面的光就一直与有机体的生命活动紧密相连，各种有机体都能以某种形式感受太阳辐射的光能。人类能看见的光的波长范围是380 ~ 780nm，具有的反应能力不是偶然形成的。在漫长的进化过程中，动物发展了各种类型的光感受细胞，最后形成眼睛，产生视觉。人眼睛的工作原理就如同一架照相机的工作原理，瞳孔是照相机镜头的快门，视网膜是感光层。视网膜上有两种感光细胞，一种是锥状细胞，一种是杆状细胞。锥状细胞对较强的光敏感，可以分析不同的色光。杆状细胞可以在弱光下工作，在较暗的光线下分辨形状（图3-39）。当两种细胞感光后，把光波转化为能刺激视网膜的能量，视网膜的神经组织发生兴奋，将信号传入大脑，大脑皮质就产生与此相适应的视感（图3-40）。

牛顿提出颜色视觉的色环以后，生理学家们又提出了多种色觉生理机制的理论，其中主要

图 3-39 感光细胞　　　图 3-40 色彩感觉的必要条件

有杨格的三色理论、赫尔姆霍兹的三色理论、克尼希的优势调制理论、黑林的四色理论、马勒等人的阶段理论。其中杨格-赫尔姆霍兹三色理论与黑林四色理论比较有影响。

1. 杨格-赫尔姆霍兹三色理论

该理论是色彩感知的第一个理论。1802年，英国物理学家托马斯·杨格（T.Young，1773—1829年）利用三台投影机，分别经由R（红）、G（绿）、B（蓝）三色滤色镜，将色光投映在白色屏幕上，发现在两两相叠处产生了C（青）、M（洋红）、Y（黄）三色，而中间三色重叠的地方则变为白色，进一步地再将R、G、B三色的亮度加以调整，则产生了千变万化各种不同的色彩感觉，故他推论人眼内应含有红、绿、蓝三种感光细胞，它们分别对光谱中的每一波长都有其特定的兴奋水平。当每种细胞中的光化学物质受刺激发生分解，都可使神经纤维产生冲动，再传达至大脑皮层，分别引起红色、绿色或蓝色感觉。当光刺激同时引起三种视锥细胞等程度的兴奋，则引起白色的感觉，其他色彩均是这三种感受器按特定比例兴奋的结果。当时并无实验基础证明此法。到了19世纪末，由德国物理学家、生理学家兼心理学家赫尔姆霍兹

（H.V.Helmohltz，1821—1894年）从医学观点加以验证和发展，成为著名的杨－赫三色理论。随后在1861年，英国的Maxwell利用两人的理论基础，制作出了第一张彩色照片，因此一般人也都接受三视觉神经论。在色觉研究上，三色理论的贡献非常大，彩色电视机就是根据三色理论的混色原理设计的，此理论为彩色印刷术的最基本起源。三色理论可以较好地解释色彩混合现象，通过实践证明，一切颜色可以通过红、绿、蓝三重基本色混合而获得。长期以来三色理论是为人们更容易接受的理论，并已经成为色度学计算的基础。

2. 黑林的四色理论

1864年，德国生理学家埃瓦德·黑林（Ewald Hering，1834—1918年）提出了一个与三色理论不同的四色理论或互补色彩理论。他不同意流行的杨格－赫尔姆霍兹的三色理论，认为人眼中有三对互补色处理机制。该学说认为，色彩视觉总是以红－绿、黄－蓝、白－黑成对关系发生的，因此在个体的视网膜中有三对视素：红－绿视素、黄－蓝视素、白－黑视素，它们通过分解、合成产生六种成对的基本感觉。当红光刺激视网膜时，使红－绿视素分解，产生红色感觉；绿光刺激视网膜时，使红－绿色素合成，产生绿色感觉。黄光刺激视网膜时，使黄－蓝视素分解，产生黄色感觉；蓝光刺激视网膜时，使黄－蓝视素合成，产生蓝色感觉。白光刺激视网膜时，白－黑视素分解，产生白色感觉；无光刺激时，白－黑视素重新合成，产生黑色感觉。黑林的四色理论能较好地说明色盲现象。色盲是由于缺乏一对视素（红－绿或黄－蓝）或两对视素（红－绿、黄－蓝）。这与色盲是红－绿色盲或黄－蓝色盲成对出现的事实相一致。当缺乏两对视色素便产生全色盲。

这两个古老的理论，在一个世纪以来一直处于对立的地位。它们都能解释一些有关颜色视觉现象，都有其不足之处。随着新的实验资料的出现，人们对于这两个理论有了新的认识，证明了这两个理论不是不可调和的，而是必须通过二者的相互补充才能对颜色视觉获得较为全面的认识。

三、色彩的心理特性

色彩的心理特性包括物质性心理效果和精神性心理效果两方面。色彩对人的心理产生的影响广泛而强烈，人生存在五彩缤纷的空间里，并积累了许多色彩知识和经验。当某一色彩刺激人的视觉神经，使人的大脑产生联想，会出现某种错觉或主观感受。

1. 色彩物质性心理效果

色彩物质性心理效果是指色彩对人的心理产生冷与暖、轻与重、进与退、膨胀与收缩等感受，这种感受的形成是人的视觉经验与心理联想的结果，是非客观真实的一种错觉。例如人们在冷色与暖色的两种室内的温度感相差3～4℃。在居室设计时，对阴面的房间色彩应选择暖色调，增加温暖的感觉，而阳面的房间选择中性或偏冷色调，使阳面房间温度不觉过热（图3-41、图3-42）。又如人们对明度高的色彩产生轻的感觉，对明度低的色彩产生重的感觉，在

图 3-41 暖色调空间温暖舒适

图 3-42 冷色调空间清爽宜人

室内设计中屋顶的色彩，除特殊效果外，一般采用浅色，否则会产生沉重压抑的感觉。针对色彩的进退、膨胀与收缩等感受，利用室内墙壁或家具的色彩可调节室内的空间感受。

2. 色彩精神性心理效果

精神性心理效果是指色彩对人的精神产生的作用，即色彩的华丽、朴素、明快、忧郁等感受（图3-43～图3-45）。色彩不但能够表达人类的内心情感，还能进一步表达人的观念和信仰。由于人的性别、年龄、职业、受教育程度等存在着差别，对色彩的喜爱与理解也不同。色彩不但产生具象联想，还能产生抽象联想。我国封建社会色彩成为"明贵贱，辨等级"的工具，黄色已成为封建帝王的代表色，黄色象征着高贵与特权。现在人们又赋予了色彩新的内涵，红色具有革命、热情等意义，绿色象征着生命、和平等。纪念馆、纪念堂等主题性的室内设计，更注重色彩的象征性以及对人精神产生的作用。

人们反复感知以形和色客观存在的物质世界，留下的印象在某种程度上被抽象，具有某种特定含义，从而形成概念。所以，色彩具有社会属性和象征意义（见表3-1）。

图 3-43 红色调的空间热情奔放

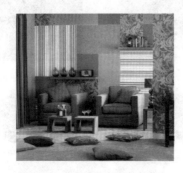

图 3-44 紫色调的空间高贵典雅

图 3-45 黄色调的空间清新明朗

表3-1　色彩的社会属性和象征意义

	社会属性	象征意义
红色	温暖、喜庆、紧张、膨胀、动、近、重	生命、鲜血、烈火、革命、胜利、爱情
橙色	温暖、活泼、热烈、动	年轻、新思想
黄色	明朗、愉快、大	光明、知识、高贵、富有
绿色	宁静	生命、活力、青春、希望、和平
蓝色	宁静、凉爽、喜悦、深沉、严肃、收缩、远	崇高、永恒、科学、诚实
紫色	神秘、退让、镇定、哀伤、威严、邪恶	高贵、幻想
白色	明净、清新、快乐、朴素、坦率、悲伤、轻	纯洁、清白、真理、光芒、新
黑色	庄重、神秘、恐怖、悲伤、暗淡、重、小	死亡、黑暗、旧

第三节　色彩造型设计的基本原理

一、色彩的对比原理

1. 同时对比与连续对比

同时对比是指人眼在同一空间和时间内所观察感受到的色彩对比的视错现象。即眼睛同时接收到迥然有别的色彩刺激后，使色觉受到正确辨色的干扰而形成的特殊视觉状态。

① 当明度各异的色彩参与同时对比时，明亮的颜色显得更明亮，黯淡的颜色显得更黯淡（图3-46）。

② 当色相各异的色彩参与同时对比时，邻接的各色会偏向于将自己的补色残相推向对方。如红色与黄色搭配，眼睛时而把红色感觉为带紫色的颜色，时而又把黄色视为带绿色的颜色。

③ 当互补色作为同时对比的因素时，由于受对比效果的影响，双方都展示出鲜艳饱和的色彩。如红色与绿色组合，红色更红，绿色更绿。在对比的过程中，红与绿都得到充分的强调（图3-47）。

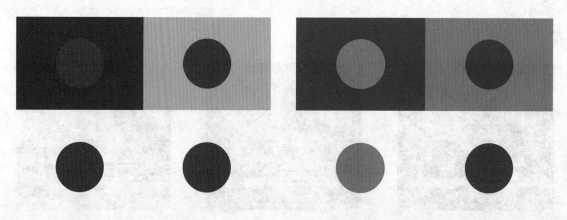

图3-46　明度各异的色彩的同时对比　　　　图3-47　互补色的同时对比

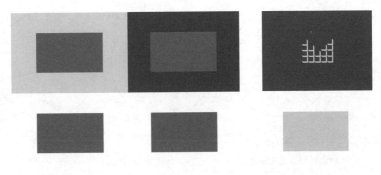

图 3-48 冷暖各异的色彩的同时对比

图 3-49 有彩色系与无彩色系的同时对比

图 3-50 色彩的同化现象

④ 当纯度各异的色彩参与同时对比时，饱和度高的颜色将更加鲜艳夺目，饱和度低的颜色则相对黯淡失色。

⑤ 当冷暖各异的色彩参与同时对比时，冷色让人感到冷峻消极，暖色令人觉得热烈生动（图3-48）。

⑥ 当有彩色系与无彩色系进行同时对比时，有彩色系的色觉稳定，无彩色系的则明显倾向有彩色系的补色残相。如置于黄背景中的灰色略带紫色；置于紫背景中的灰略带黄色（图3-49）。

⑦ 当两种色块同时出现，且大小相差悬殊时，由于视觉生理机制的中和作用，小色块会使人产生明度及色相介乎于二者之间的颜色的错觉，即同化现象，如红色中的黄色偏橙色（图3-50）。

连续对比是指先看一种颜色后，再看另一种颜色，前面的色彩感知会影响后面的色彩感知的色彩对比现象。例如，看红色衣服30s之后再看白色衣服，白色衣服在短时间内会出现淡绿色调。这是由于当物体对视觉的刺激作用突然停止时，视觉的神经冲动并没有完全消失，此物的影像仍暂时存在，这种现象就是视觉补偿，也被称为视觉的"后像"。如今，色彩补偿原理已被广泛应用于生活实践中。如外科医生在手术时由于长期注视红色血液，在注视白色墙壁时看到墙壁有绿色影像，造成视觉残像，眼睛很容易疲劳，因此手术室的四周墙壁由原来的白色涂成灰绿色，手术台、外科医生护士的衣服一般也都采用绿色，以此减轻外科医生因手术中长时间受血液红色刺激引起的视觉疲劳，避免发生视觉后像而影响手术的正常进行。

2. 色相对比

色相对比是指在色相环的各色间的对比，由于各色是按一定的顺序排列在色相环，各色的间隔距离不同，间隔越近对比越弱，间隔越远对比越强烈。以12色相环为例，色彩相隔5°为同一色，15°为邻近色，45°为类似色，150°为对比色，180°为互补色（图3-52）。

图 3-51　色相对比

　　（1）邻近色与类似色对比　邻近色由于色彩相近，色相变化小，色彩对比弱，色彩温和易于统一，同时也产生平淡之感。类似色的色相有一定的间隔，属于弱对比状态，色相虽有一定差别，但是色彩相互渗透，并统一在一个色调中，有鲜明、温和的效果（图3-52、图3-53）。

　　（2）对比色与互补色对比　对比色在色相环上间隔较大，在色环上的间隔大约在100°，色彩之间的共同因素相对减少，色彩对比强烈，具有丰富、鲜明、饱满、刺激的感觉，也被称为中强对比。互补色是色相环直径两端相对应的色彩，两色相间隔180°，两色相混合产生中性灰色。互补色对比强烈，具有明亮、热烈、饱满的效果，运用时应注意面积的比例关系，以及明度、纯度的调整。此类色彩难度较大，处理不当易产生过分刺激的感觉（图3-54、图3-55）。

　　3. 明度对比

　　因明度差别而形成的色彩对比称为明度对比。明度对比即色彩的明暗对比，可以是各种纯色本身的明度对比，也可从色彩含有白色或黑色的多少或含灰色的明度来对比。在12色相环中，明度最高的是黄色，最低的是蓝紫色。以孟塞尔色立体为例，该明度色阶从黑到白11个等级，3个以内的色阶明度为弱对比，又称为短调对比；3～5个色阶的明度为中间对比，又称为中调对比；5个以上的色阶明度为强对比，又称为长调对比。色阶从黑开始1～3级为低明度，低明度的色彩显得沉静、厚重、忧郁、混浊；4～6级为中明度，色彩柔和、甜美、稳定；

图 3-52　邻近色

图 3-53　类似色

图 3-54　对比色

图 3-55　互补色

7 ～ 9级为高明度，色彩明亮、软弱。明度差异很大的对比，会让人有不安的感觉。明度对比比其他对比更为强烈。明暗对比的易见度相当于纯度对比的三倍。因此明暗对比在各种对比中占重要的位置（图3–56 ～图3–63 ）。

明度对比决定色彩形状的认识度，色相对形状的认识度也有一定的影响，但起决定的作用

图 3-56　明度对比的变化

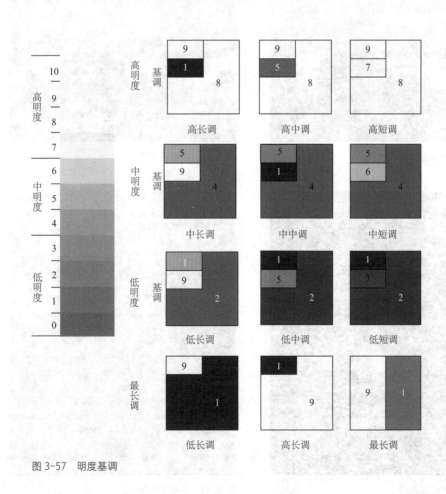

图 3-57　明度基调

图 3-58 高明度基调（一）

图 3-59 高明度基调（二）

图 3-60 中明度基调（一）

图 3-61 中明度基调（二）

图 3-62 低明度基调（一）

图 3-63 低明度基调（二）

的是明度（表3-2为明度基调）。

<div align="center">表3-2　明度基调</div>

名　　称	配色效果
高长调	具有明快、爽朗、坚定的感觉，若处理不当亦产生单调、贫乏的感觉
高短调	明亮柔和的亲切感，轻柔朦胧富于诗意，容易色彩贫乏，毫无力量缺少视觉冲击力
中长调	明度适中、对比强，稳健而坚实，不眩目又具有注目性，富有阳刚之美，易产生理想效果
中短调	柔和、朦胧、沉稳，形不成强烈对比的效果
低长调	大面积的深沉色调中有明亮的色彩，具有极强的视觉冲击力，形成庄重威严的气氛
低短调	厚重而柔和，具有深沉的力度，形成压抑、忧郁的气氛
最长调	生硬，有空间感，眩目，简单

 专题练习

色彩基调练习

一、目标

深化对色彩明度的认识，掌握通过控制明度基调进行色彩搭配的方法，在训练中体会不同色彩明度基调变化所带来的情感变化（图3-64 ~ 图3-66）。

二、内容与要求

① 在图3-57中选取4种不同的色彩明度基调进行设计。

② 选一画面构图分割明确的线图进行色彩填充设计。

③ 色彩明度基调的明度对比表达要准确。

④ 能在配色设计中合理调度色彩明度与纯度的关系，配色要和谐。

⑤ 数量要求4个，规格120mm×120mm，贴于黑色8开衬纸上。

图 3-64　中长调　高长调
　　　　　高短调　低中调

图 3-65　中中调　低中调
　　　　　低长调　高长调

图 3-66　高短调　高长调
　　　　　中中调　低中调

4. 纯度对比

纯度对比是利用色彩的纯度变化，产生色彩的差异而形成对比的效果。现实生活中，自然色彩与应用色彩大多是非饱和色彩，这类非饱和色彩变化丰富、微妙，应用范围广。

降低色彩饱和度可以通过加入黑、白、灰或该色的补色。色彩加入白色后，纯度降低的同时明度升高，色彩明亮、偏冷；色彩加入黑色后，该色纯度与明度同时降低，色彩变得沉着、幽暗；色彩加入灰色后，该色纯度降低而明度保持不变，使该色变得混浊、稳定（图3-68 ~ 图3-72）。

图 3-67 纯度的变化（一）　　　　图 3-68 纯度的变化（二）　　　　图 3-69 纯度的变化（三）

图 3-70 高纯度色彩在绘画中的应用　张大千作品《爱痕湖》局部

张大千作品

图 3-71 低纯度色彩在绘画中的应用

5. 色彩面积对比

色彩面积对比是指两个或更多相对色域的多与少、大与小的对比（图3-72）。两种色彩组合在一起时，所占的面积不同，色彩的力量不同。当两种色彩以相等的面积比出现时，色彩冲突达到最高潮，若将其中一种色彩面积减少，两色的冲突性就会减弱，大面积的色彩容易形成调子，小面积的色彩容易突出呈现成为视觉焦点。歌德认为色彩的力量取决于明度与所占面积，他提出色彩力量的平衡比值。

纯色的明度比　　黄（9）：橙（8）：红（6）：紫（3）：蓝（4）：绿（6）

明度有11个色阶，黄色的明度最高，依次的顺序是橙色、红色与绿色、蓝色、紫色。

其中三对补色的明度比　　黄：紫=3：1　　橙：蓝=2：1　　红：绿=1：1

同等面积的情况下，黄色的明度是紫色的明度的3倍，橙色的明度是蓝色的明度的2倍，红色的明度与绿色的明度相同。

补色的面积比　　黄：紫=1：3　　橙：蓝=1：2　　红：绿=1：1

要想达到平衡，紫色是黄色面积的3倍，蓝色是橙色面积的2倍，红色与绿色面积相同。以上的面积比例是在标准纯度的状态下得到的，如果改变明度、纯度，其比例关系将会改变。如莫奈的作品《阿尔让特依的帆船》中的色彩处理，比例冷暖平衡，和谐中带着灵动（图3-73）。

图 3-72　色彩的面积对比

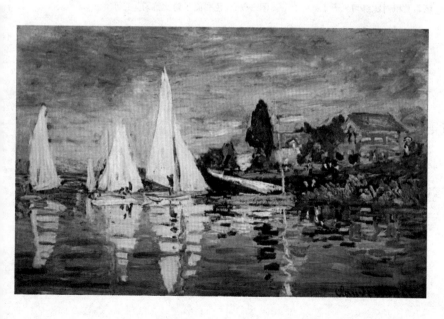

图 3-73　《阿尔让特依的帆船》（法国，莫奈）

专题练习

色彩面积对比练习

一、教学目标

深化对色彩面积对比的认识，通过色彩冷暖与色彩面积色量比例对比的训练，培养熟练处理画面冷暖平衡关系的能力（图3-74、图3-75）。

二、内容与要求

① 在色相环上选取1～2对180°补色色相，限定用1对互补色为主体，3种以上辅助色绘制画面。

② 选一画面构图分割明确的线图，并按黄：紫=1：3、橙：蓝=1：2、红：绿=1：1的补色的面积比例关系进行填充。

③ 注意主要补色色相如果改变明度、纯度，面积比例关系将会相应改变。

④ 主要互补色色相在画面分布要均匀，冷暖关系要平衡。

⑤ 规格200mm×200mm，贴于黑色8开衬纸上。

图3-74　色彩面积对比练习（一）　　　图3-75　色彩面积对比练习（二）

二、色彩的调和原理

1.色彩的统一调和

在色彩组合时强调色彩的一致性，即强调色彩三要素当中某些要素相同的调和方法。色相统一调和、明度统一调和、纯度统一调和，这类调和的效果最为明显，变化中有统一（图3-76、图3-77）。

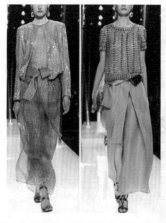

图 3-76　统一调和在服装中的应用

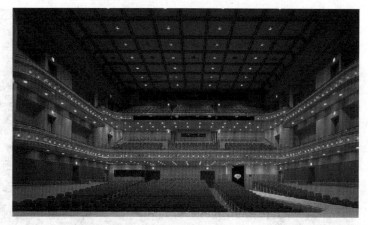

图 3-77　统一调和在室内设计中的应用

2. 色彩的类似调和

这类调和也是强调色彩的一致性，不同的是强调色彩三要素中要素的近似关系，一般是在色相环上间隔45°以内的色彩组合，如红–橙–黄、黄–绿–蓝绿、或绿–蓝–蓝紫等。类似色的配色由于类似色相之间邻近，故色彩的组合配色富于协调，极容易形成统一的色调。并且与同一色相的配色相比又不乏色彩变化，其配色效果调和统一又清新明快（图3-78、图3-79）。

3. 色彩的对比调和

对比调和是强调变化而进行组合的色彩关系，对比调和色彩中色彩的色相、明度、纯度处于对比状态，因此色彩处于鲜明的对比中，产生醒目、生动的效果。补色关系在色彩对比中具有很高的美学价值，因为它符合人类的视觉生理需求的规律，所以也具有调和感。对比调和可以通过面积的变化来调和色彩，也可以在对比的色彩中加入同一色彩或设置对方的色彩，来增

图 3-78　色彩的类似调和在绘画作品中的应用

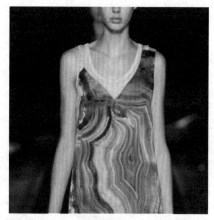

图 3-79　色彩的类似调和在服装中的应用

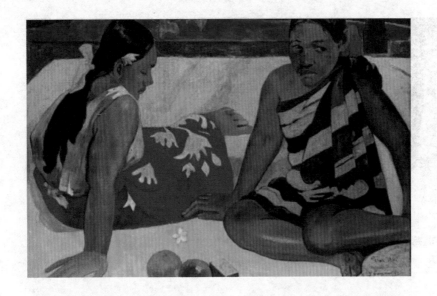

图 3-80　利用色彩的
对比调和增加生动感

图 3-81　利用色彩的秩序调
和增加和谐感

强调和感（图3-80）。

4. 色彩的秩序调和

这类调和是把不同明度、色相、纯度的色彩组织起来，按照一定的逻辑规律组织起来，形成有渐变、有节奏、有韵律的色彩效果。使过分对比或繁乱的色彩之间产生秩序，增加和谐感（图3-81）。

5. 黑、白、灰的调和

黑、白能够调和任何色彩，首先黑、白是中性色，黑、白对比在画面中最强烈，最能满足视觉的清晰感，黑、白能够将过分跳跃的色彩压住；其次是黑、白能够缓冲、分隔对比色彩之间的不安感，对比色彩中间加入黑、白色，使色彩得到分离，色彩倾向明确，减少模糊性和不安感（图3-82、图3-83）。

6. 色彩视觉生理与心理的调和

在艺术创作中，特定目的决定着色彩的搭配与组合。有的色彩组合在某个环境内感觉是和谐的，可是在其他的环境就不适宜。有的色彩适应了一定的年龄、性格以及在某种文化背景下部分人群的需求，这些色彩在他们的心里是调和的（图3-84、图3-85）。

第四节　色彩造型设计的基本形式

一、色彩的推移

色彩的推移指一种颜色按照一定的混色比例有规律地混合到另一种颜色的混合过程。色彩推移种类有色相推移、明度推移、纯度推移、综合推移等。其特点是具有强烈的明亮感和闪光感，富有浓厚的现代感和装饰性，甚至还有幻觉空间感。

图 3-82　民间玩具利用黑、白色调节鲜艳的色彩

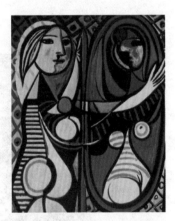

图 3-83　利用黑、白、灰色调节画面

图 3-84　前卫、大胆的室内配色适合青年人的心理需求

图 3-85　沉稳的色彩搭配适合中年人的心理需求

1. 色相推移

色相推移是将色彩按色相环中色彩的排列顺序，由冷到暖或由暖到冷进行排列、组合的一种渐变形式。为了使画面丰富多彩、变化有序，色彩可选用色相环，也可选用含白色或浅灰的色相环，亦可选用含中灰、深灰、黑色的色相环（图3-86、图3-87）。

2. 明度推移

明度推移是将色彩按明度等差系列的顺序，由浅到深或由深到浅进行排列、组合的一种渐变形式。一般都选用单色系列组合，也可选用两个色彩的明度系列，但也不宜选用太多，否则易乱、易花，效果适得其反（图3-88、图3-89）。

3. 纯度推移

纯度推移是将色彩按纯度等差系列的顺序由鲜到灰或由灰到鲜进行排列组合的一种渐变形式（图3-90、图3-91）。

4. 综合推移

综合推移是将色彩将色相、明度、纯度推移进行综合排列、组合的渐变形式。由于色彩三要素的同时加入，其效果比单项推移复杂、丰富得多。

图 3-86　色相推移（一）

图 3-87　色相推移（二）

图 3-88　明度推移（一）

图 3-89　明度推移（二）

图 3-90 纯度推移（一） 图 3-91 纯度推移（二）

 专题练习

色彩推移综合练习

一、教学目标

深化对色彩明度和纯度的认识，在实践中掌握不同明度和纯度色相微妙变化的表达（图 3-92、图 3-93）。

二、内容与要求

① 选取一构图简单、过渡明确的彩色图片（建筑、人物、景物等）。

② 归纳总结彩色图片中的物象的外轮廓及其色彩变化框架，绘制一线图。

③ 综合运用明度推移、纯度推移和色相推移的手法，运用概念色或主观色对线图进行填色。

④ 色彩概括准确，色彩过渡和谐，色彩冷暖对比关系处理得当。

⑤ 规格 200mm×200mm，贴于黑色 8 开衬纸上。

图 3-92 推移练习（一） 图 3-93 推移练习（二）

二、色彩的透叠

有色透明物体相重叠时会得出新色，将这种不直接发生调和的色彩混合过程称之为色彩的透叠。色彩透叠可产生透明、轻快的效果。当各形重叠时，如果设色相差级数小，则相互有紧贴感。当色彩级数差增大时，则相互之间的空间感也随之增大，产生远离感。

透叠的特点是透明物体重叠一次，可透过的光量就减少一次，透明度就明显下降，得出新色的明度就会降低，这完全符合减色混合原理，因此叠色混合也属于减色混合（图3-94、图3-95）。叠色混合效果因参与叠色的各物体的前后关系的不同而不同（图3-96）。

图 3-94　色彩透叠（一）

图 3-95　色彩透叠（二）

图 3-96　色彩透叠（三）

三、色彩的空间混合

当两种色彩并列时，在一定距离观看会产生新的色彩感觉，这种依空间距离产生出新色的混合方法，称为"空间混合"。一个物体在视网膜投影的大小，除了取决于物体自身的大小外，还取决于物体与眼睛的空间距离。如果将各种色彩以规则或不规则的点或面按不同的明度、纯度安排于画面中，色彩相互混合并置后会令人产生色彩空间的幻觉感，当靠近画面时，能看到丰富、清晰的色彩变化；而当远离画面时，因色彩混合并置产生出新的画面整体形象感觉（图3-97）。

现实生活中利用空间混合成像的例子很多，如印刷技术中的分色制版，即把所要印刷的彩色图片分成红、黄、蓝、黑四色网版，印刷完毕后，其中一部分网点重叠起来，在视觉上发生色彩混合，这种混合只有通过放大镜或复印机反复放大之后才能看清其网点的排列，肉眼一般难以看到（图3-98）。在绘画艺术中，法国画家莫奈用空间混合的原理在绘画作品中描绘大自然中阳光的绚丽与空气的颤动感，他用不同颜色的笔触交错地平铺在画面上，使作品产生闪动的、迷人的色彩效果。

空间混合有三大特点：①近看色彩丰富，远看色调统一，在不同视觉距离中，可以看到不同的色彩效果；②色彩有颤动感、闪烁感，适于表现光感，印象派画家惯用这种手法；③如果变化各种色彩的比例，少套色可以得到多套色的效果。

空间混合的形式是多种多样的，如分解式、归纳式、自由式、限色式、点绘式、马赛克式等（图3-99～图3-102）。

图 3-97　空间混合色彩分析示意图　　　　图 3-98　真实照片与印刷网点分析

图 3-99　归纳式　　　　　　　　图 3-100　限色式

图 3-101　点绘式　　　　　　图 3-102　马赛克式

四、色彩的情感表达

色彩本身没有表情和情感，但是人们常把色彩与事物加以联想，通过色相与特征，对其赋予人的情感，从而形成不同的心理。色彩联想的形式分为具象联想与抽象联想。具象联想是指对身边的事物的直接联想，抽象联想是指与事物的意义和社会生活相联系的间接联想（见表3-3）。

表3-3　色彩的具象联想和抽象联想

色相	具象联想	抽象联想	
		褒义	贬义
红	血、红旗、口红、衣服、水果、太阳	热情、革命、喜庆、胜利、积极、活力、光辉	危险、爆炸、暴力
橙	橘子、柿子、橙汁	热情、温暖、明亮、辉煌、甘美、愉快	焦躁、卑俗
黄	香蕉、向日葵、柠檬、月亮	明快、希望、甜美、轻快、光明、高贵、温柔	枯败、没落、不健康、颓废
绿	草、树、山、蔬菜	青春、生长、和平、春天、希望、生命、环保	战争、不成熟
蓝	天空、海洋、湖水	无限、理想、凉爽、理智、宁静、希望、诚实	悲凉、寒冷、凄凉
紫	葡萄、紫罗兰、茄子、紫藤、礼服	高贵、古朴、高尚、优雅、庄严	阴暗、恐怖、悲哀、苦毒、荒淫、险恶
黑	煤炭、夜色、黑头发、墨汁	庄严、肃穆、坚固、刚健、严肃、稳重	死亡、绝望、窒息、悲哀
白	雪、白纸、白云、天鹅、面粉	清洁、神圣、纯洁、朴素、高雅、真实、神秘	寒冷、苍白、衰亡
灰	老鼠、混凝土、阴云、阴天	温和、平淡、沉默	忧郁、绝望、荒废、空虚、悲哀、死亡

 专题练习

色彩联想练习

一、目标

训练对色彩的联想能力，在色彩联想练习的创作中培养分析、比较、想象、归纳等创造性思维，并能熟练运用色彩表达不同情景下的情感细腻变化（图3-103、图3-104）。

二、内容与要求

① 选取一首熟悉的诗或诗歌中连续的四句进行色彩联想表达。

② 细细品味这四句诗或诗歌所表达的情境和所要传达的情感。

图3-103　杜牧《清明》
清明时节雨纷纷，路上行人欲断魂。
借问酒家何处有？牧童遥指杏花村。

③ 通过分析、联想、归纳总结出能表达这四句诗或诗歌意境的配色方案。

④ 四种配色方案的色彩联想表达要准确，配色要丰富、和谐。

⑤ 数量要求4个，规格120mm×120mm，贴于黑色8开衬纸上。

图 3-104 王之涣《凉州词》
黄河远上白云间，一片孤城万仞山。
羌笛何须怨杨柳，春风不度玉门关。

五、色彩的联觉表达

心理学研究表明，在人的感觉之间有一种互相沟通的现象，被称为联觉，即一种感觉引起另一种感觉的心理活动。《山水松石格》中谈到"炎绯寒碧，暖日凉星"，这就是心理活动中出现的联觉现象。色彩联觉是感知现象的分支，它是关于刺激人的非视觉感觉形式而形成的色彩经验。色彩联觉主要有色温、色听、色形、色味、色嗅和色触联觉等。

1. 色温联觉

色彩的温度是指色彩的冷暖属性，是由色彩的物理现象引起的人的心理反应和条件反射。如红、橙、黄使人联想到太阳、烈火和热血这些温暖而热烈的事物；青、蓝使人联想到水、冰、雪等寒冷而冷静的事物（图3-105～图3-107）。紫色与绿色处在不冷不热的中性阶段。黑、白、灰等这些无彩色总的来说是冷色，明度高的色彩，如红、橙、黄给人以温暖、热烈的感觉；明度低的色彩，如青、绿、紫等具有寒冷的感觉。如果长期进行色彩与温度结合的训练，会使感官敏感，形成特殊的能力。例如，有经验的炼钢工人可凭借炉火的颜色十分准确地判断炉温。

图 3-105 红色联想到炎热

图 3-106 蓝色联想到冰冷

图 3-107　春夏　秋冬

图 3-108　古典乐　流行乐　爵士乐　轻音乐

2. 色听联觉

色听联觉是指由视听感觉器官引起信息的传输转移而产生的二者之间的感受移借，即听到一种声音会引起一种色彩联想。产生色听联觉的前提是二者内容的相互关联或者心理运动体验的相同。英国著名音乐家马利翁曾说过：声音是听得见的色彩，色彩是看得见的声音。低明度的深色会让人联想到深沉的声音；高明度的色彩让人感到一种嘹亮、清脆、悦耳的声音；浊色使人联想到嘈杂、混乱的声调。有人经过试验测得：大多数人在低音时选择红色，中音选择橙色，高音时选择黄色或橙色；在色相上，黄色代表快乐之音，橙色代表欢畅之音，红色代表热情之音，绿色代表闲情之音，蓝色代表哀伤音（图3-108）。印象主义音乐大师德彪西率先在听觉与视觉、音乐和色彩感觉转换上做了开拓性尝试。他的交响乐作品《大海》，以音符组合、音色对比的音乐手段，描绘了晨曦由紫变蓝、红日东升的天空，也刻画了中午的阳光色彩及蓝天白云的视觉形象。康定斯基曾说，听到了音乐便看到了色彩，最初激起康定斯基当画家的欲望就是音乐。他曾写道：色彩是键盘，眼睛就是和弦，灵魂便是拥有众多琴弦的钢琴。所谓的艺术家就是它的演奏者，触碰着琴键，令灵魂在冥冥之中产生震动。

康定斯基

3. 色形联觉

色彩引起观者相应的图形感觉，称之为色形联觉。色彩能够辅助和增强形状的特质。瑞士色彩学家伊顿认为，正方形和立方体的重量感强，红色、橙色的联觉是长方形；黄色激进又响亮，其联觉是三角形；绿色既不冷也不暖，属于中性色，其联觉是六角形；蓝色的特征是轻快、流畅富于流动性，其联觉是圆形；紫色具有柔和的不确定性的典型女性性格，其联觉是椭圆形。俄国抽象画家康定斯基认为，就颜色的运动感来说，黄色有扩散感；青色有内聚感；红色有稳定感。而颜色和线的关系是：黑色或青色与水平线对应；白色或黄色与垂线对应；灰、绿或红色与斜线相对应。各种角度相对应的颜色是：30°对应黄色；60°对应橙色；90°对应红色；120°对应紫色；150°对应青色；180°对应蓝色。

4. 色味联觉

色彩与味觉有密切的关系，当某种色彩作用于视觉器官，会引起一种味觉的心理反应，这种反应是人们视觉与味觉经验常年积累的结果。如看到红色会感到一种辣味，看到橙色会感到一种甜味，看到青绿色让人联想酸杏味，看到褐色感到咖啡的苦味。在进行广告与包装设计时，可以充分利用人们普遍存在的色味联觉，不同口味的食品，采用相应色彩的包装，使产品的性质一目了然，刺激消费者的购买欲望（图3-109～图3-111）。

图 3-109　酸　甜
　　　　　苦　辣

图 3-110　橙色食品包装使人联
想到甜味

味觉用语	联想到的食品	配色		与配色相近的词语
甜	蛋糕 巧克力 糖块	红粉为基调的高明度柔和配色		可爱 孩子气 春天的气息
酸	柑橘类 梅干 醋	亮黄、绿色为主的清色配色		新鲜 健康 水灵
美味的	蘑菇 清汤 干鱿鱼	稳重的颜色色调配色		温暖 舒适 悠闲
辣	咖喱 辣椒 点心	让人联想到芥末或咖哩的黄色，搭配以辣椒的红色		热的 动感的 大胆的
咸的	盐 咸鱼 咸菜	像散布了一层食盐的稍浊的配色		干燥的
苦的	黑咖啡 鱼贝类的胆 中药	甜的另一极——厚重、朴素的色调		时髦的 庄重的 成熟的
涩的	煎茶 抹茶 涩柿子	让人感到静和寂的配色		风雅的 乡土气息的 古老的

图 3-111　色味联觉

5. 色嗅联觉

色彩与嗅觉的关系大致与味觉相同，也是由生活联想而得，例如当看到淡淡的紫色时，会想到丁香花、荷花的浓香；看到白色又会让人感到水仙、玉兰、百合的香；看到黄绿色就联想到大片草坪散发出的芳香。根据试验心理学的报告，通常红、黄、橙等的暖色容易使人感到有香味，橙色有柠檬味；黄色有薄荷味；偏冷的浊色容易使人感到有腐败的臭味。深褐色容易使人联想到烧焦了的食物，感到有蛋白质烤焦的臭味（图3-112～图3-113）。

图3-112　丁香花香　玉兰花香
　　　　　水仙花香　百合花香

图3-113　化妆品包装运用色彩暗示香型

6. 色触联觉

一般情况下，明度高的色彩显轻，会让人联想到柔软、轻盈，明度低的色彩显重。例如，看到黑色会有坚硬的感觉；在相同明度下，艳色显得重，浊色显得轻；明度高、纯度低的色彩感觉软；明度低、纯度高的色彩感觉硬。日本学者曾就色彩在人的视觉心理中的轻重感做过一个试验，把相等重量而色彩明度不同的两个盒子，分别放在被试者的左右手中，当其注视盒子上的色彩时，马上就感到左右手的盒子重量不一样。色彩学家将重色盒子的重量调整到820g，将浅色盒子的调整到870g时，被试者才感觉相等（图3-114、图3-115）。

图3-114　轻　软
　　　　　重　硬

图3-115　包装的色彩影响轻重感觉

六、色彩的象征表达

以某种颜色代表抽象观念称为色彩的象征，这属于色彩的思维范畴。"色彩的象征意义是当一种色彩与联想到的事物建立起密切的关系，表现出某种特殊的意义，并且被人们公认及在社会上流传的时候，就形成了这种色彩与某些事物关联的象征意义"。具体地说，是指一些国家、民族根据需要，给某种颜色以特定的含义，久而久之该色就变成了某种事物的象征。色彩的象征在世界范围内有具有相对的共通性、稳定性与延续性，但各民族习惯也存在着差异。从本质着眼，色彩在多数情况下与被象征的事物或情理并无必然的内在联系。即使有，也是偶发的或近似的，绝非等同的关系。但在人脑想象机能的积极参与作用下，二者之间产生了一种借此言彼的对应关系。由于身处不同时代、地域、民族、历史、宗教、阶层等背景中的人们对色彩的联想、需求和体会有别，赋予色彩象征的特定含义及专有表情也就各不相同。总体说来，色彩的象征性既是历史积淀的人文现象，又是社会意识的符号形态（见表3-4）。

表3-4　色彩的象征性

色相	积极象征	消极象征
白	和平、纯洁、真理、清白、圣人神灵	畏惧、胆小、投降、冷漠、茫然、死亡
红	阳刚之气、火、力量、吉祥、热情、爱、快乐、幸福、活力、健康、能量、青春、欲望	战争、攻击、危险、政变、冲动
黄	太阳、青春、贞节、幸福、好征兆	不忠、羸弱、危险、死亡
蓝	永恒、真理、奉献、忠诚、纯洁、和平、智慧、希望、宁静、理智、深远	忧郁、悲凉、寒冷、凄凉
绿	自然、平衡、绿化、环保、生长、前进	魔鬼、战争、不成熟
紫	神秘、高贵、庄重、灵性、悔悟	阴暗、恐怖、悲哀、苦毒、荒淫、险恶

七、色彩的采集与重构

色彩的采集与重构是将已有的配色整体或局部分解、提炼，分析其套色、比例、位置，借鉴其配色进行色彩搭配的方法。学习色彩离不开对自然的学习与向前人汲取色彩搭配经验。浩瀚的大自然五光十色，变幻无穷，向人们展示着她迷人的景色。深入大自然，从大自然色彩中获得灵感来进行图案配色，可以取得意想不到的新鲜效果，有效地帮助设计者开拓新的色彩设计思路，提高配色技巧。同样，绘画艺术和装饰艺术中也有许多值得人们学习和借鉴的东西，如从水彩画到油画，从古典派到印象派的色彩，从洛可可艺术到现代派色彩等。只要认真地去研究它们的配色规律，必将丰富配色方法和手段。根据对色彩采集的难易程度分为对自然色彩的采集和对艺术作品的色彩采集，对自然色彩的采集与运用要求设计者有更高的总结、归纳能力。采集的具体方法分局部采集和整体采集（图3-116、图3-117）。

图 3-116 对自然色彩的采集与重构

图 3-117 对绘画作品色彩的采集与重构

专题练习

色彩采集练习

一、目标

通过对自然界的色彩和人工组织的色彩进行采集、分析、概括、重构，积累色彩配色经验，提高配色能力（图3-118、图3-119）。

二、内容与要求

① 选取一配色和谐的彩色照片（全部或局部），分析此彩色照片的色彩关系和色块的面积比例关系。

② 提取彩色照片的主要色相3～5个、辅助色相2个以上、点缀色若干。将提取的色彩按其占画面的面积比例绘制于20mm×100mm色条上。

③ 选一装饰画线图，按色条上的色彩面积比例对装饰线图进行填充绘制。

④ 注意绘制的作品要保持原色彩照片的主要色彩关系和整体风格。

⑤ 规格200mm×200mm，贴于黑色8开衬纸上。

图 3-118 色彩采集练习（一）

图 3-119 色彩采集练习（二）

主题性平面造型设计（图3-120 ~图3-123）

图 3-120　《梁祝——化蝶》

图 3-121　《水之游戏》

图 3-122　《钢琴奏鸣曲——热情》

图 3-123　《月光奏鸣曲》

1.教学目标

运用视听的联觉思维方法进行的训练，目的在于提升视觉、听觉两种感性认识的思维转换，通过联觉的启发，拓展创作思路，培养分析、研究问题的能力。

2.内容与要求

① 组建设计小组，每组3 ~ 4人。

② 选取一首乐曲或某乐曲中的某一小节（舒缓、高亢、柔美、凄婉等），对该乐曲的情境进行提炼、分析。

③ 从音乐的节奏、韵律和表现的情景等角度出发，总结视觉张力与音乐节奏的共性，

借助联觉，充分发挥想象，通过视觉设计实现听觉向视觉的转换。

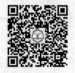

④ 运用的联觉表现方式有：a.由描绘性（或造型性）音乐引起的联觉；b.由情节性音乐引起的联觉；c.由音响感知与情感体验引起的自由想象与联觉。

⑤ 创作中借鉴听觉艺术的创作理念和方法，通过不同造型元素的组织形式（渐变、重复、近似、渐变、发射、变异、对比、集结、肌理）和色彩的搭配（色相、明度、纯度的对比与调和）来表达乐曲主题。基本形可以进行大小、拉伸、压缩、近似等变化。

⑥ 绘制草图，根据设计草图、设计模型小样进行讨论与改进。

⑦ 确定方案，计算材料用量，确定制作步骤。

⑧ 完成实物制作。

⑨ 实物观摩展示交流。

3.材料与作业规格

① 以KD板、彩色卡纸为主要材料，可选用大头针、别针等辅助材料。

② 实物模型规格900mm×900mm。

第四章

立体造型
设计基础

本章主要介绍立体形态的概念、分类、构成要素及特点，立体形态的创造方法，以及立体形态对人的心理感受，立体造型、材料与结构的关系等。

第一节　立体形态概述

一、立体形态的含义

　　平面造型是两维空间，在两维空间里感受的立体是一种幻觉，一种视觉化的影像。立体造型是三维空间，是占据三维空间的一种实体，立体不仅是一种视觉化影像，而且是可触觉的形态。

　　观察一个立体时，不同于观察平面的是，除了需要视觉以外，还应加上运动，这样才能全面了解立体的特点。欣赏一幅平面艺术品，需要视觉就能满足欣赏的基本要求，而观看一座立体雕塑，只靠视觉和时间不能全面、完整地理解雕塑的含义，人们的视点还需要不停地围绕雕塑运动，这样才能准确、全面地理解雕塑传达的意义（见图4-1、图4-2）。

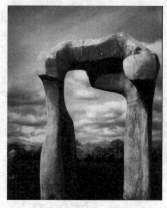

图4-1　雕塑（英国，亨利·摩尔）

二、立体形态的概念

　　认识立体造型应首先明确一个概念，即形态与形状的区别。平面造型中称平面的形为形状，这个形状是物象的外轮

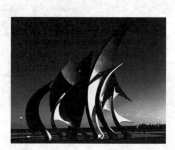

图4-2　现代雕塑

廓。在立体造型中形状是指立体物在某一距离、角度、环境条件下所呈现的外貌，而形态是指立体物的整个外貌，即形状是形态的诸多面向中的一个面向的外轮廓，形态则是诸多形状构成的统一体。形态是指事物本质在一定条件下的表现形式，包括形状和情态两个方面。形状是物体外部的面或线条所组成的表象，指一个物体的外在形式。情态则是指蕴涵在物体形状之中的"精神势态"，因此，形态也可以说是物体的"外形"与"神态"的结合。无形则神失，无神则形晦，形离不开神的充实，神离不开形的阐释。也就是说，美的形态除了要有美的外形外，还需要有一个与之相匹配的"精神势态"，即"形神兼备"。形态是立体造型全方位的印象，是形与神的统一体。

三、立体形态的分类

　　立体形态的分类见表4-1。

表4-1　立体形态的分类

自然形态	人物、动物、植物、山石、江河等
人为形态	建筑、机械、陶瓷、塑料、金属、竹木制品等

　　1.自然形态与人为形态

自然形态是未经人为加工的纯自然状态的形象，是自然界中自然形成的客观物质，包括各种生物、非生物（见图4-3）。人是自然形态中的一种，对自然及形态有深层的依赖和深厚的情感，人与物质世界的关系是依靠自然法则维持的，自然界生存的物质形态受到自然法则的制约，违背自然规律将无法生存。对自然形态的研究，就是对形态创造的本质与源泉的研究。

图4-3　自然形态

人为形态是经人类加工和创造的形态（见图4-4）。人类利用各种材料和加工手段，有目的地制造物品及形态，如建筑、工具、用品等。人为形态是在特定的历史时期、特定的地理环境下的某个民族及文化、历史等发展阶段的各种信息的载体，它反映了人类文明的发展。

图4-4　人为形态（彩陶、电子产品、家具）

2.具象形态与抽象形态

具象形态是依据"模仿说"理论，对自然写实的形象未经加工提炼原形或加工提炼程度很低的形态。抽象形态是指从自然形态中高度提炼加工出来的形态，即直线、曲线、直面、曲面、几何体等。从思维活动角度，运用形象思维所描绘的形象是具象形态，运用概念思维描绘的形象称抽象形态。抽象形态与具象形态的区别只是提炼概括程度的高低，并不意味着抽象形态高于具象形态，抽象形态与具象形态同样具有很强、很广阔的表现空间。具象形态与抽象形态的概念是相对的，两者之间在一定条件下可以相互转化（见图4-5、图4-6）。

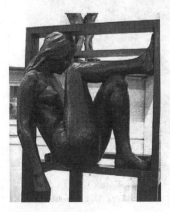

图4-5　具象形态

图4-6　抽象形态

图 4-7　蝴蝶椅（丹麦，娜娜·迪赛尔）

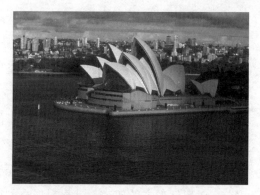

图 4-8　悉尼歌剧院（丹麦，约翰·伍重）

3.自然形态对人类的启迪

自然界是人类创造过程中取之不尽用之不绝的源泉，人类通过对自然形态的观察、认识、研究，给创造以启迪。现代建筑师设计了许多大跨度的屋顶形状，就是模仿水中的贝壳类动物能够承受大强度的压力的曲面壳体而设计出的仿生结构。在现代包装中，设计师也吸取蛋卵及橘子等水果构造的优点，设计出具有防震功能的包装。当代家具设计师将自然形应用到设计中，设计出新奇的家具，例如花形的椅子、人形的沙发、怪石桌椅等（见图4-7、图4-8）。世界著名的设计师路易吉·科拉尼就是一个提倡研究自然形态和自然规律的设计师，他创造了许多杰出的仿生设计，如从鱼类、飞禽体型的流线形中得到启示，设计了电子产品，还有飞机、汽车等交通工具。在他的设计中，几乎运用的全是曲线。他具有独特的设计理念，认为从微观到宏观的任何事物，都以曲线形式存在，人类生活在曲线的宇宙。他还认为，空气动力学的研究历史只有几十年，而飞鸟在天空飞翔了亿万年，人类只能服从自然的法则和规律。

约翰·伍重

图 4-9　"小口双耳尖底瓶"汲水用具、"骨耜"原始的农具、"错金银犀牛尊"酒具，从中可以看到先人们的智慧与创造

图 4-10 蓬皮杜中心（意大利，R. 皮亚诺；美国，R. 罗杰斯）

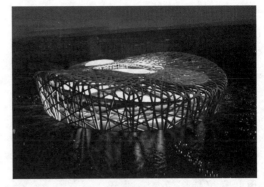

图 4-11 北京奥运会场馆"鸟巢"

4. 人为形态对人类的影响

人为形态是特定历史时期、特定地理环境下的某个民族及其文化、历史等发展阶段的各种信息的载体，它反映了人类文明的发展。人类的造型活动在继承传统文明的基础上不断地创新与发展，人类的创造物丰富多样，不断满足人类的需求。既能从灿烂的传统文明中，看到先人们的智慧和精湛的艺术，也能从当代的国际视野中看到人类不断创造新的文化产品（见图 4-9 ~ 图 4-11）。

亨利·摩尔

第二节 立体形态特点

一、立体形态的量感

立体形态是占据三维空间的实体形态，人们可以通过视觉感受，也可以通过触觉加以感受。立体形态是充实的封闭空间，人们是从立体形态的外部来感受认识它的，包括实体本身量的感受与实体肌理的感受（见图 4-12）。

1. 立体形态的物理量与心理量

物理量一般是指立体形态的大小，数量聚集的多少，物质的重量等。物理量通常能够测量出来。心理量是指人们感受形态后所产生的心理反应，对形态结构的结实感、轻柔感的感受，对形态体量的厚重感的感受等。心理量是无法测量的，只能靠每人从对象所蕴含的视觉信息里体会感受。

量感是人们对物体内力的运动变化的形体表现的感应。

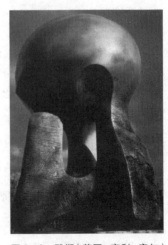

图 4-12 雕塑（英国，亨利·摩尔）

图 4-13　流线形汽车体现速度感

图 4-14　抽象的雕塑体现生命感

当人们看到形态的体量、重量与数量等物理量时，很容易区分开，但是每个形态对人的心理产生的影响，就很难说清楚。这种心理的量只能感受而无法测量，这种量感的势能由立体形态所决定，比如厚重感、结实感、速度感、生命感等，这些感受只能从形体本身的张力表现出来（见图4-13、图4-14）。

人们同时看到块体与面材时，即使块体比面材的实际重量轻，但块体传达出的印象更具厚重感。流线形的汽车由于车体线型流畅饱满，即使停放在那里不动，同样具有强烈的速度感。从岩石缝中生长出的松枝，有着顽强的生命力，人们从中产生出许多的感悟。当人们审视立体形态时，很自然地将这样的感性经验移植到对立体形态的感受中，使立体形态充满了人类感情色彩，使这些本无生命的立体形态霎时充满了生机，这就是量感的艺术内涵。设计者应当赋予形态以情感与生命，这样的形态才具有艺术魅力，才能感染人、打动人。

2.肌理

肌理是表达形态表面纹理特征的感受。肌理按材料的性质划分为自然形态肌理与人为形态肌理。自然形态肌理是自然材料属性所导出的表面效果，如自然中的石材、木材、皮革等。自然形态肌理的表面采用不同的处理手法，其效果也是不同的。例如，光洁的大理石，有华丽明快的效果；粗糙的大理石，给人的感觉是朴素厚重。人为形态肌理是用人工材料制造出的表面效果，如利用现代工业加工技术对金属、塑料、玻璃等材料表面进行处理，处理的方法也是多样的。模仿自然材质的人工肌理，具有自然的、温柔的、质朴的印象。突出机械加工特点的肌理，具有精密、理性的机械美感。

对立体形态肌理的认识与研究以触觉肌理为主。立体形态肌理可分为现成的肌理、改造的

图 4-15 现成的肌理

图 4-16 改造的肌理

图 4-17 组织的肌理

肌理、组织的肌理（见图4-15～图4-17）。

现成的肌理是指将现有的自然材料与人为材料组合在一起，所产生的肌理效果对人心理感受的认识与研究。

改造的肌理是对现有的自然材料或人为材料的表面进行加工改造，所创造出的肌理效果对人心理感受的认识与研究。

组织的肌理是将现有的细小的自然材料或人为材料，按照某种构造形式进行组织，所产生的肌理效果对人心理感受的认识与研究。

立体形态的表面肌理是立体形态创造意义的补充，是细部处理，肌理在造型中起着重要的作用。通过对立体形态表面进行肌理处理，可以增强立体的感觉。也可以对立体形态表面进行多种肌理处理，产生丰富的表情。也可以通过立体形态的表面肌理处理引导和暗示一定的功能信息和情报。

 专题练习

立体肌理练习

一、目的

该练习是在掌握平面肌理的基础上，利用立体肌理的形式语言表达特定的主题和含义。通过该练习培养设计意识（图4-18、图4-19）。

二、要求

① 确定6个主题，运用造型元素表达该主题。

图 4-18 立体肌理作业练习（一）

图 4-19 立体肌理作业练习（二）

② 必须是人工操作出的立体肌理，造型要小，数量要多。

③ 加工方法要独特（可采取切割、弯曲、折叠、模压、拼贴及其他手法）。

④ 材料不限。

⑤ 规格100mm×100mm，6张，贴于底板上。

作业讲评

整体制作精细，色彩艳丽，肌理的特点显著。其中，左上"甜蜜"、右下"绚丽"造型元素选择恰当、组织合理，很好地表达了主题，右上"活力"、左下"烂漫"与主题的表达存在一定的差距，尤其是"活力"的活跃姿态与力度不足（见图4-20）。

图 4-20 表达一定主题的肌理

二、立体形态的语义

语义一词来自语言。人类交流的需求创造了语言、文字、图形等，这些传达信息的工具与方法，普遍得到人们的共识，成为特定意义的载体，成为人类生活中具有象征意义的符号。人们进行口语交流主要是通过语义理解对方；视觉交流中通过表情、眼神等视觉语义来理解对方；人们对立体形态的认知与理解，主要靠视觉对形态、结构、色彩、肌理等因素所传达的象征意义的把握。

1.几何形体的语义

典型的几何形体具有人类普遍共识的语义。球体有极强的向心性，高度的集中性，同时也具有秩序和美感。正置的锥体具有稳定感，反之则有不稳定、危险感，锥体还具有引导视觉的方向性。立方体具有非常规则的形态，缺少方向性和动感，有平静端庄的特点（见图4-21）。

图 4-21　几何形体

2.有机形态的语义

有机形态是自然的产物，具有美的形态，其自然生长过程也符合自然法则。有机形态普遍具有曲线的形体特征，显示出自由与圆润，产生孕育感、生长感、膨胀感、抵抗感、自由舒展感等（见图4-22）。

3.肌理的语义

肌理的语义有丰富的感情色彩。粗糙的肌理象征粗壮、原始化、厚重感，光洁的肌理代表严谨、精密、冰冷的感觉，规则、细密的纹线代表工业机械加工的痕迹，不规则的纹线散发着自然的气息与温和的感觉（见图4-23、图4-24）。

图 4-22　有机形态

图 4-23　粗糙的肌理

图 4-24　木材、金属肌理

三、立体形态的创造方法

1.量的增减

立体形态的总质量发生变化即可创造出新形态。就单体而言，对其进行削减可创造出新形态，石雕艺术就是运用削减的方法创造立体形象。单体在数量或质量的增加，也能创造出新形态。自然中蜂房的形态是数量增加的结果。自然界生物由小到大的生长变化，是通过质量的增加创造出新形态。在造型设计基础方面，对几何形增减方法的研究有实际意义，将几何形体进行削减能产生许多新形态，对两个以上几何体的组合，同时或对其中某个几何体进行扩大或缩小处理，能产生新的组合体（见图4-25、图4-26）。

2.形的变化

立体形态的总质量不发生变化，而只改变其形状与组合方式，也能创造出新形态。对立体形态进行空间变化，通过弯曲、折叠、卷曲、切割、移位等变化，可创造新形态。现代抽象雕塑将形态要素进行空间组合排列，如有序排列、自由排列、积累等，可创造新形态。将几何形态向有机形态转化或将有机形态向几何形态转化，也能产生新颖的立体形态（见图4-27、图4-28）。

图4-25　削减的方法

图4-26　增加的方法

图4-27　卷曲的方法

图4-28　切割、移位的方法

第三节 立体造型设计的基本形式

一、立体形态的基本要素

线、面、体是立体形态的基本要素，在三维空间使用这些要素进行构成和在二维空间有很大不同。因此，在立体造型中，对形态要素的研究仍然非常重要。平面造型是二维空间，平面中的形体是一种幻觉，平面造型具有视觉化的特点，表现幻觉的重心、位置、方向、形体和空间。立体造型是三维空间，形体是三维空间中的一种实体，立体造型不仅可以视觉化，还可以触觉化，是真实的重心、位置、方向、形体和空间。

线、面、体基本要素在三维空间组织时，元素之间联系密切，也可以在特定的环境下相互转化。如直线可以排列出虚面、虚体，直面可以围合出虚面、虚体，块体可以排列成虚线等（见图4-29）。线、面、体给人的心理感受见表4-2。

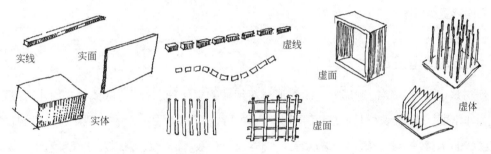

图4-29 线、面、体基本要素相互转化关系

表4-2 线、面、体给人的心理感受

	元素	心理感受
线元素	直线	单纯性、力度感、冷漠感、阳刚之美
	曲线	轻柔、丰满、优雅、轻快、韵律感、阴柔之美
面元素	垂直面	① 单纯、舒畅的感觉、表现造型的简洁性 ② 严肃、紧张的感觉
	水平面	① 单纯、舒畅的感觉、表现造型的简洁性 ② 具有安静、平稳、扩展的感觉
	斜面	① 单纯、舒畅的感觉、表现造型的简洁性 ② 具有动感、在空间中给人强烈的刺激
	几何曲面	① 具有温和、柔软、流动的感觉 ② 理性的、规则的感受
	自由曲面	① 具有温和、柔软、流动的感觉 ② 自由、舒展、丰富的感觉
体元素	方体	严谨、庄重、静态感
	竖高矩形	崇高、挺拔
	水平矩形	稳定、舒展、方向性
	角锥形	强烈的稳定感、向上感
	圆柱形	亲切、圆润、平滑、稳定
	球形	柔和、扩张感
	三角形	强烈的方向指向性
	环形	围合性、封闭性、流动指向性

图 4-30　具有块立体特征的建筑对人的心理感受

线、面、体基本要素对人的心理也能产生影响，人们在观察线、面、体基本要素时产生不同的心理感受（见图 4-30）。

二、线立体造型设计

线材是以长度为特征的形材，用线形材料组成的立体形态称为线立体，其本身占据空间的能力非常弱。线材因材料强度的不同可分为硬质线材和软质线材，在生活中，常见的硬质线材有条状的木材、金属、塑料、玻璃等；软质线材有毛、棉、丝、麻以及化纤等软线和较软的金属丝。

线立体造型是利用线群积聚产生疏密的变化，产生出韵律感。线与线之间会产生一定的空隙，透过这些空隙，能够看到其他相互交错、疏密变化的线面结构，因此，线材构成具有很强的层次感和通透性。在线立体的造型中，应

上海世博会的中国馆——东方之冠

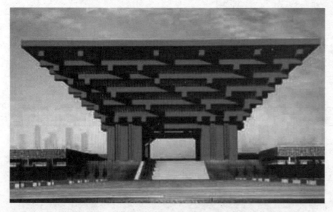

图 4-31　上海世博会中国馆的"东方之冠"利用直线垒积造型手法，居中升起、层叠出挑，凝聚中国元素，气势宏大

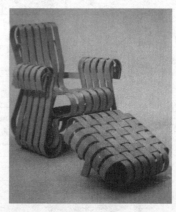

图 4-32　线材为主的座椅

图 4-33 线立体造型

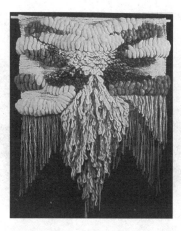

图 4-34 软线材制作的壁挂作品

注意虚实的处理，注意线立体与空间的关系。线立体造型从材料上分为硬线材与软线材两大类（见图4-31～图4-34）。

1.硬线造型的创造特点

硬质线材的强度较好，有比较好的自身支持力，但柔韧性和可塑性较差。因此，硬质线材的构成可以不依靠支架，多以线材排列、叠加、组合的形式构成，再用粘接材料进行固定。硬线造型具有强烈的空间感、节奏感和运动感。

（1）垒积造型　将线材重叠累加起来的造型形式。把垒积的线材进行倾斜或旋转等处理，同时按照前后的顺序交叉排列，线材疏密交错，层次变化丰富，造型优美，具有一定的韵律美（见图4-35）。

（2）桁架构造　采用一定长度的线材组成三角形，并以三角形为单位组合成整体网架，此种结构整体性强，空间跨度大，自重轻，空间造型呈现秩序美感（见图4-36、图4-37）。

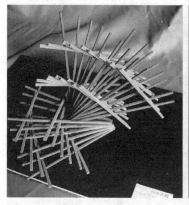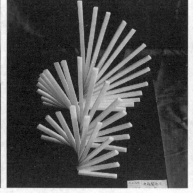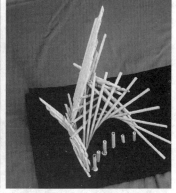

图 4-35 垒积造型

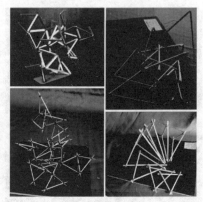

图 4-36　桁架构造应用在建筑设计中　　　　　　　　　　　　　图 4-37　桁架立体造型

2.软线造型的创造特点

软线造型与硬线造型截然不同。它以纺织品材料及各种化纤软性材质构成，造型表现的方式除了编织之外，还可用结索、缠绕、扎系、折叠、包裹等多种手法创造。选用的软性材料有毛线、布条、麻绳、线绳、塑料等。软线造型可以制成"软雕塑"，是室内理想的装饰物。它可以悬挂空中，也可以作为壁饰挂在墙面，还可以装饰布置整体空间。

软线的结索造型是指将毛线、麻线等软线材料，利用编织、结索等方法组成软体的形态。这种方法自古有之，原始人利用结索记数，结索做包装。民间也常用绳结作装饰品。现代人用毛线编织毛衣等。所有这些都是运用结索造型的方法（见图4-38～图4-43）。

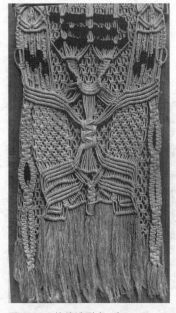

图 4-38　软线造型（一）

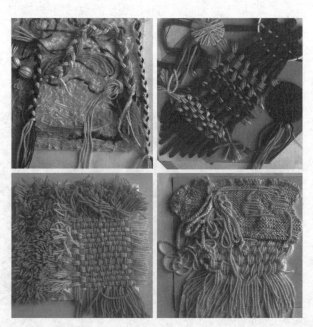

图 4-39　软线造型（二）

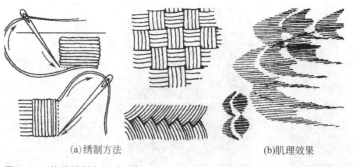

(a)绣制方法　　　　　　(b)肌理效果

图 4-40　软线绣制方法（一）

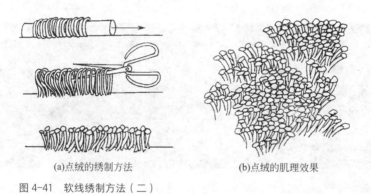

(a)点绒的绣制方法　　　　(b)点绒的肌理效果

图 4-41　软线绣制方法（二）

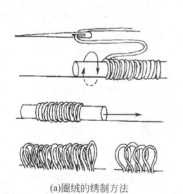

(a)圈绒的绣制方法

图 4-42　软线绣制方法（三）

(b)圈绒的肌理效果

图 4-43　软线编织方法

3.线框组合造型

线框造型是将硬质线材制作成面形线框和立体线框，以此作为独立单元，按照设计意图，把线框进行空间组合的造型形式。线框可以是相同的，也可以是近似或大小变化的。组合的形式有重复、渐变、穿插、自由组合、连续框架等（见图4-44、图4-45）。

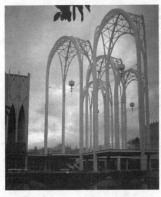

图 4-44　西雅图世界博览会联邦
科学馆

图 4-45　线框造型

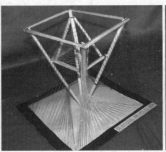
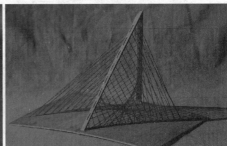

图 4-46　硬线框架的软线织面

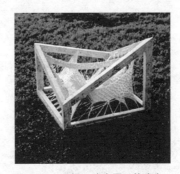

图 4-47　"结"（中国，施惠）

图 4-48　"框"（中国，施惠）

4.硬线框架的软线织面

　　硬线框架的交连线造型是利用尼龙线、毛线、棉线等，在硬线框架中进行穿插引线。硬线框架是将硬材按设计意图制作成几何形或自由形等，软线在此框架的基础上，沿水平、垂直、斜向或交错方向，等距、渐变或按一定秩序连接成线层，如果硬线框架处在同一平面，引线排出的是平面。如果硬线框架不处在同一平面，引线排出的就是曲面。硬线框架必须有一定的刚度和牢固度，这样在引线的时候才不会变形，保证引线自始至终得以绷直，排出的线条整齐，直线面平整，曲线面弧度优美，线条穿插出丰富的空间层次。整体造型表现出优美的旋律和变化丰富的立体形态（见图4-46～图4-48）。

三、面立体造型设计

1.面材立体造型的特点

面材主要起限定空间的作用，比线材充实明确，比块材轻巧。面材结构主要表现空间造型，通过对面材的切割、折叠、组合排列，形成空间造型。

2.层面排列形式

是指若干个直面在一平面上，按一定的秩序连续排列所形成的立体形态。面形的构思是按照想象的立体形态，将其切割，其中切割的每一块就是面形，然后将这些面形按照直线、曲线、倾斜、旋转、渐变等形式排列，层面的造型与排列应注重虚实的关系，组成的造型虚实相生，别有情趣（见图4-49 ～图4-51）。

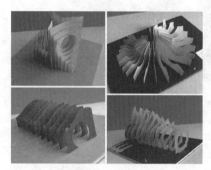
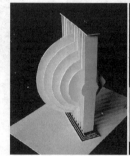
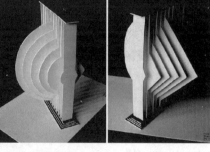

图 4-49　层面排列（一）

图 4-50　层面排列（二）

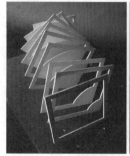

图 4-51　注重基本型的变化

 专题练习

层面排列练习

一、目的

该练习是在掌握层面排列形式、方法的基础上，利用该知识点进行功能拓展训练。通过该练习培养设计意识，在此基础上与专业设计课衔接。

二、要求

① 利用面材之间的间隙或层面的累积，排列创造出一个系列面的立体形态。

② 在满足层面排列构成的形式基础上增加功能。

③ 在强调立体形态的同时，强调变化的形式（旋转、倾斜等）。

④ 材料——KD板、卡纸、泡沫板、瓦楞板、有机玻璃、亚克力等（见图4-52、图4-53）。

图 4-52　层面排列在展示设计中的应用

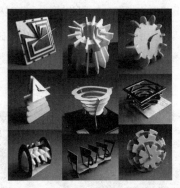

图 4-53　层面排列在功能上的拓展训练

3.直面立体造型切割折叠形式

（1）切割折叠　在一张纸上通过切割折叠构成浮雕或立体造型。这里强调只能切割不能剪掉任何部分（见图4-54）。

（2）剪裁折叠　将一张纸做剪裁，可以剪掉一部分，也可将剪掉的部分移动，然后组合在一起并进行折叠，形成立体形态（见图4-55）。

（3）多面体造型　典型的多面体有柏拉图多面体和阿基米德多面体。柏拉图多面体主要有正四面体、正六面体、正八面体、正十二面体、正二十面体五种形式。它们都是有规则的单

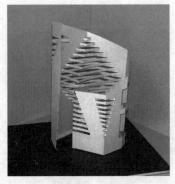

图 4-54　切割折叠

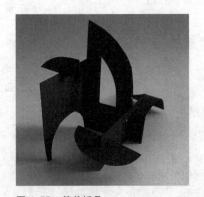

图 4-55　剪裁折叠

体,所有面均为绝对重复的等边、等角、正多边形;阿基米德多面体是在柏拉图多面体的基础之上发展而成的,是柏拉图多面体的变异形式。其变化的基本原理为,以柏拉图多面体为原形,切掉其顶角,便形成新增加的正多边形平面,主要有等边十四面体、等边二十六面体等多种形式。这种立体造型的特征是由等边、等角、多角形组成的球体结构,展开的平面形状相同,表面结合无缝隙,棱线硬朗明确。对多面体可以从表面、边棱、角端进行变异,组成新的多面体形式(见图4-56~图4-58)。

图 4-56　正二十面体

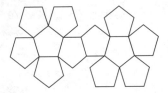

图 4-57　正十二面体

4.直面立体造型插接形式

将面材裁出缝隙,然后相互插接,这种结构是依靠相互钳制而成型。插接面构成的形式有断面形插接、表面形插接与自由形体的插接三种形式。

(1)断面形插接　将几何形体分割成若干断面,并将这些断面通过相互插接构成几何形体外观。一般是以一个方向的断面(横断面或纵断面)为主,插接的方法有平行直交式、放射交叉式和组合式。插接的面材要求具有一定厚度,以保证结构牢固(见图4-59)。

(2)表面形插接　多面体的基本形表面,可以全部换成插接结构,面与面相互直接插合或利用连接件进行插合。插接的方法比较单纯,要想表现多姿的效果,全靠面形的选择和处理。这种插接方式应注意插缝的形状,尤其是较厚面材的插接,由于不是直交,故插缝的断面需做成八字口,以稳固造型(见图4-60)。

(3)自由形体的插接　用一个单位面形作自由的插接,可以创造出多变的立体效果,

图 4-58　多面体的变异形式

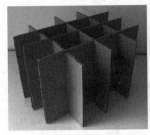

图 4-59　断面形插接　　　图 4-60　表面形插接

图 4-61　自由形体的插接

图 4-62　曲面立体造型切割翻转

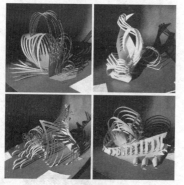

图 4-63　切割折叠翻转综合造型

图 4-64　弗兰克·盖里的建筑设计作品

培养丰富的想象力（见图4-61）。

5.曲面立体造型切割翻转

在基本形中间作切割或挖切，然后从适当的位置剪开，将它翻转过来，产生自由曲面的空间造型。切割次数影响形态的造型（见图4-62）。

弗兰克·盖里

6.切割折叠翻转综合造型

首先对几何面形进行理性的分割，然后将其进行立体的折叠、翻转，尝试多种成型方式的思考与实验，最后创造出新颖的立体形态。此形式的训练重点强调"理性地分割，感性地创造"，注重理性思维与感性思维的整合（见图4-63）。

需要注意的是，在刚开始进行面立体造型设计练习的时候，立体形态的方向与目标并不十分明确，大脑思维处于"模糊"的状态，必须动手进行大量可能性的试验与探索，随着各种造型的出现，大脑思维逐渐活跃起来，造型的方向与目标逐渐清晰，此时"手"与"脑"协调工作，对各种造型进行评价、修改与完善，最终完成立体形态的创造。此种创造立体形态的方法，在设计中经常运用，从设计大师弗兰克·盖里设计的作品中，能够得到很好的启示（图4-64）。

专题练习

切割翻转练习

一、目的

掌握立体形态的"模糊"创造方法，使设计思路由模糊逐渐清晰，在不断地创造、评判、改进中确立新的形态。

二、要求

① 选取一抽象几何形卡纸。

② 对其进行有规则的切割（不能切掉）。

③ 运用折叠、翻转、弯曲、穿插等手段进行立体的形态创造。

④ 形态创造特点——理性的分割，感性的创造。

⑤ 材料选择彩色卡纸。

⑥ 将立体造型固定在底板上，规格200mm×200 mm左右（见图4-65～图4-68）。

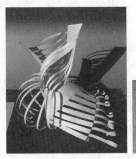

图 4-65 切割折叠翻转造型（一）
首先注重理性的分割

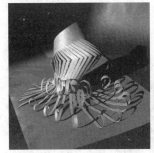

图 4-66 切割折叠翻转造型（二）
在理性的分割基础之上探索立体造型的多种可能性

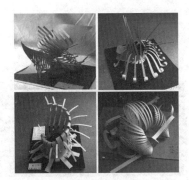

图 4-67 切割折叠翻转造型（三）

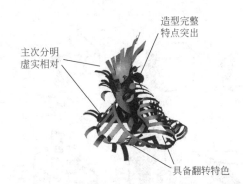

造型完整
特点突出

主次分明
虚实相对

具备翻转特色

图 4-68 切割折叠翻转造型应具备的特点

 作业点评

 基本掌握利用切割翻转的造型方法创造立体形态，三个螺旋上升的柱状造型，构成了形态的主体，主次明显，个性突出，具有较强的视觉张力。不足的是后面的次体与主体的大小比例有一些失调，干扰了主体（见图4-69）。

图4-69　切割折叠翻转造型（四）

四、块立体造型设计

 对于占有空间而言，面材虽然比线材明确，但它还是由面来限定空间的。面材与块材相比，它占有的也只是虚弱的空间，而块材所占有的才是充实的容积，是具有长、宽、厚三度空间的立体量块实体。块立体具有连续的表面，可表现出很强的体量感和空间感，是立体造型最基本的表现形式。

 1.块立体的减法

 块立体减法采用的方法是对基本形进行切割削减，来取得所需的形态，切割后的形态可以表现为扭曲、膨胀、残形、倾斜、退层、旋转等。在建筑设计与产品设计中，这是创造新形态常用的方法（见图4-70、图4-71）。

 扭曲的形体更柔和，富有动态和韵律。膨胀表现出形体内力对外力的反抗，富有活力。残形使人产生震惊和疑惑，极富吸引力。倾斜的形体具有动感，表达生动活泼的特点。退层处理

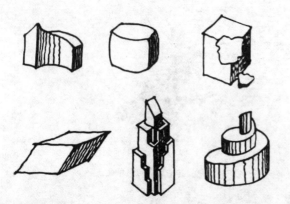

图4-70　切割消减方式（扭曲、膨胀、残形、倾斜、退层、旋转）

图4-71　切割消减造型

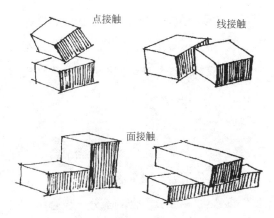

点接触　　　线接触

面接触

图 4-72　点接触、线接触、面接触形式

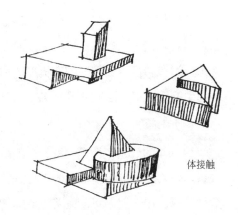

体接触

图 4-73　体接触形式

是形体外表层层脱落，有一定的动感和生长感。旋转的形态表现一定的运动感和向上的方向感。

2.块立体的加法

将几何体进行接触组合，组成立体形态。这里应注意基本形体的形状、大小、位置、方向等因素，以及在排列组合时的逻辑关系等。基本形可重复、渐变、近似、对比、变异、交替。形态的组合关系有点接触、线接触、面接触、体接触（见图4-72、图4-73）。

利用重复、渐变、近似形的积聚组合，将一个单元形体重复发展，使之成为一个完善的整体，这是常用的方法。重复不仅增强韵律，还可以得到具有明显个性的立体形象。再加上方向、组织（线性、放射式、中心式、轴线式）以及形体间连接关系的变化，最终的形象是很丰富的。除了单体积聚外，更多的立体造型是一种更为自由的基本几何形体的综合构成，包括形状、大小、动静、垂直、水平、多少、粗细、疏密、轻重等对比。积聚方法主要是运用对称与均衡的形式美法则，创造出各种动势和意境（见图4-74～图4-76）。

图 4-74　重复、近似、对比形的积聚组合

图 4-75　块立体的组合

图 4-76　块立体的组合在建筑设计中的应用

不同性格特征的形体在组合的时候，形体的和谐统一至关重要，要注重形态过渡自然并符合逻辑。几何形和有机形的形体过渡在设计中应用广泛，基础设计重点研究几何形之间的组合与形体过渡转换，几何形和有机形的形体融合与过渡，使立体形态生成自然而合理，表现出立体造型的韵律和结构（见图4-77、图4-78）。

3.块立体的分割契合

块立体的分割契合是一种特殊的形态组合方式，是指形态与形态之间相互紧密配合的一种关系。分割契合是将基本形体进行分割，然后将被分割的形体组合。由于这些形体是同一整体分割而成，在它们之间存在着正负形的关系，它们之间必然有相邻、重合的部分，也必然存在契合的关系，整体上容易取得统一。在形态设计过程中，可以利用分割契合的方法，创造新的形态，分割的形态各自独立成型，也可以形成统一整体，达到扩大形态的功能价值、节约空间等目的。产品设计中常常利用形体分割契合的方法，设计出了电话机、冰箱、榨汁机等优秀产品（见图4-79～图4-82）。

图 4-78　形体融合与过渡

图 4-77　几何形之间的组合与形体过渡转换

图 4-79　形体分割契合图

图 4-80　形体分割契合应用于产品设计

图 4-81　形体分割契合应用于建筑设计

图 4-82　形体分割契合应用于产品设计

第四节　立体造型设计的特殊形式

一、立体造型结构设计

1.立体造型结构形式

立体造型是根据造型的基本材料的性能和力学原理，将材料有机地组织起来，实现立体形态的成型。结构的作用是根据将要实现的功能目的，确保基本材料组织形式的安全、合理、牢固、简洁。

在人们日常生活的空间里，人为立体造型很多，大到建筑与桥梁，小到家具与产品，结构形式丰富多样。在建筑设计上，有以墙柱承重的梁板结构，能提供自由分隔空间的框架结构，实现大跨度的桁架结构，还创造出许多新奇的悬挑结构、壳体结构、充气结构等。折叠结构应用在家具与产品设计中，有为节省空间而采用折叠结构家具，节省空间方便携带的折叠式自行车，翻盖式或折叠型电子通信产品等；伸缩结构应用在产品中，为使用、携带方便而开发的滑动伸缩结构的钓鱼竿与台灯，还有便于运输的可拆装式的板式家具等。由此不难看出，从身边众多的结构形式中，研究总结形态结构的缘由及规律，应用于立体造型的结构设计（见图4-83～图4-85）。

2.结构与强度

认识材料强度非常重要。线形材料抗弯曲力弱，线材的断面形状与强度有关。例如，线材受到弯曲力时，中部所受的力最小，两端受力最大，宽度增加2倍，其强度随之增加2倍。所以在实际中应用，将线材做成断面为工字形或中空，这样既轻便又经济，同时强度也能提高。线形材料过长，自身重量就能使其弯曲，但把线材组合成桁架结构形式，就能实现超长跨度。面

图4-83　传统建筑的梁柱结构

图4-84　结构形式的多样化

图4-85　滑动伸缩、折叠结构的灯具设计

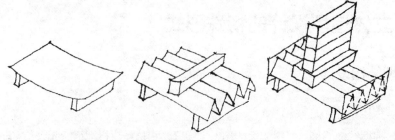

图 4-86　材料结构的改变可以增加强度

材平放时，面材上承受的重力弱，其承重不如竖向使用强度高。如果改变面材的结构，将面材折叠，平放时承受的重力将加大。不合理的结构使材料的强度降低甚至使材料损坏，合理的结构一定是充分利用材料的性能，实现材料利用的最大价值（见图 4-86）。

3.材料的基本连接与创新形式

材料的基本连接分为"滑接""铰接""刚接"三种形式。

"滑接"靠材料的自重和加强接触面的摩擦力，达到材料的连接，此种结构牢固性较差。例如砖石堆砌的建筑，主要能承受重力，不擅长抵抗侧面推力，侧面推力过大便能使其毁坏。

"铰接"是指材料的连接点能够转动，但不能够移动，需要时可分解开，其特点能承受各种力。铰接的典型形式有金属螺栓固定、竹木捆扎固定、家具的榫接等。

"刚接"是将连接的材料完全结合为一体，材料结合牢固，能抵抗各种力。材料的连接形式为焊接、熔接、粘接等。

造型设计基础练习过程中，探索材料的创新连接方式非常重要，开发出新的、合理的连接方式能显示出对材料特性、加工成型方式、造型需要等方面的深入理解能力及创造能力。随着新技术、新材料的出现，新的连接方式有待人们去创造（见图 4-87）。

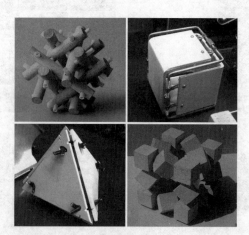

图 4-87　各种材料的连接方式

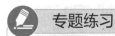

专题练习

<div style="text-align:center">

多面体的连接结构练习

</div>

一、目的

通过该练习了解各种材料的性能，充分利用材料的特性，探索不同材料的组合和结合方式。

二、要求

① 采用不同材料组成相同的单元。

② 运用新颖、合理的结构形式组成一个稳定的正多面体。

③ 组合构件适于标准化、批量制造。

④ 组合各节点稳定、简洁，并暴露其结构特点。

⑤ 综合材料，规格180mm×180mm×180mm。

二、立体造型仿生设计

自然界存在几十万种植物、百万种动物，到处充满活生生的"优良设计"实例，对设计师而言，是取之不尽、用之不竭的"设计资料库"。这些动植物经历了几百万年的适者生存法则的自然进化后，不仅完全适应自然，而且其进化程度也接近完美。这些自然的"优良设计"，有的机能完备，有的结构精巧、用材合理，有的美不胜收。

1.仿生设计与形态的仿生

仿生设计学亦可称为设计仿生学，它是在仿生学和设计学的基础上发展起来的一门新兴边缘学科，主要涉及生物学、机械学、工程学、经济学、色彩学、美学、传播学、形态学等相关学科。在仿生设计中主要要有功能、形态、结构、色彩、材质及肌理等各方面的仿生（见图4-88、图4-89）。

运用仿生思维进行设计，可作为人类社会生产活动与自然界的契合点，使人类社会与自然达到高度的和谐统一，仿生设计正逐渐成为设计发展的大趋势。在造型设计中，仿生形态从其再现事物的逼真程度和特征来看，可分为具象形态仿生和抽象形态仿生。

（1）具象形态的仿生　具象形态是人类诚实地把自然界

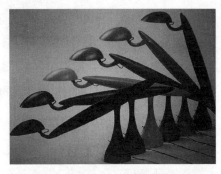

图4-88 "苍鹭"台灯（日本，LsaoHosoe）
灯体造型像抽象的"苍鹭"，圆润轻巧

图4-89 仿生造型飞机（德国，科拉尼）

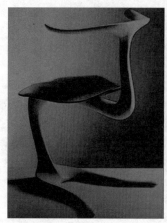

图 4-90　具象形态的座椅、刷子设计

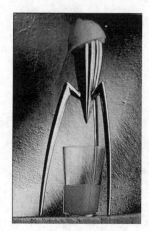

图 4-91　榨汁器（法国，斯塔克）

之形映入眼睛后，感觉到其存在的形态。它比较逼真地再现事物的形态。由于具象形态具有很好的情趣性、可爱性、有机性、亲和性、自然性，人们普遍乐于接受，在玩具、工艺品、日用品应用比较多（见图4-90）。但由于其形态的复杂性，很多工业产品不宜采用具象形态。

科拉尼

（2）抽象形态的仿生　抽象形态是用简单的形体反映事物独特的本质特征。此形态作用于人时，会产生"心理"形态，这种"心理"形态必须是生活经验的积累，经过个体的联想和想象把形浮现在脑海中，是一种非现实的形态，但是这个形态经过个人主观的想象，产生出变化多端的模样，同时这种抽象的形态与自然形态仍保持某种的联系（见图4-91）。

2.立体仿生造型设计

立体仿生造型设计主要采用抽象形态的仿生设计方法。归纳起来，抽象的仿生形态具有以下特征。

（1）形态高度的概括性和简化性　指的是形态本质的抽象表现。通过对生物形态或非生物形态的科学分析，结合生活经验，均可证明一切形态的本质都是一种内力的运动变化。这种内力运动变化是产生形态的根据。在研究形态时，设计者从知觉和心理角度有意无意地把形态的内力运动变化感受为生命活力，再通过形态抽象变化，用点、线、面的运动组合来表现生命活力。因此，形式上表现为简化性，而在传达本质特征上表现为高度的概括性。这种形式的简化性和特征的概括性，正好吻合现代工业化生产对外观形态的简洁性、几何性以及产品的寓意的要求，因此，它大量应用于现代设计。

（2）形态丰富的联想性和想象性　抽象仿生形态作用于人时，产生的"心理"形态必然依赖生活经验的积累，经过联想和想象才浮现在脑海中。因此，它充分地释放了人无限的想象力。同时，因个人的生活经验不同，经过个人主观喜好联想产生的心理形态也不尽相同，产生形态生命活力的感受丰富多彩。

图 4-92　立体仿生造型设计

（3）同一具象形态的抽象形态的多样性　设计者在对同一具象形态进行抽象化设计的过程中，由于生活经验、抽象方式方法以及表现手法不同，因此抽象化所得形态有多种（见图4-92）。

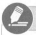 专题练习

仿生造型练习

一、目的

培养观察自然并善于在其中发现问题的能力，加强创新意识。培养和提高对事物的分析和研究能力。提高对形态特征的敏锐感和概括能力，增强对生物形态的造型能力，进一步理解机构和形态，机构与设计之间的内在关系。

二、要求

① 以自然界动物或植物的"形""色""结构"等为研究对象。

② 对动物或植物的形态加以概括、提炼、强化、变形、转换、组合。

③ 运用标准件完成结构的连接（标准件采用现有或自制，连接方式要明确）。

④ 材料不限（纸、塑料、金属等）。

⑤ 规格200mm×200mm×200mm。

三、提示

在设计前做好充分的准备工作，包括对一些生物进行详细的调查，进行比较详细的剖析，找出其生物机构运动中最具本质的东西。设计时须进行必要的提炼和加工，抽取其本质进行适度夸张。设计的形态要具有较强的个性特征，切忌完全模仿原生物。

作业讲评

　　对螃蟹的整体形态进行了抽象的概括，整体形态完整。抓住了螃蟹的代表特征，重点对螃蟹的壳体与两个钳爪进行刻画，突出了螃蟹的饱满可爱的特点，其余部位进行了省略。形体结构方面，利用纸可弯曲、折叠、切割成型的特性，制作壳体与两个钳爪，使形态立体感增强。连接方式明确，运用开槽、插接的方式连接，形式简洁牢固，构思巧妙（见图4-93、图4-94）。

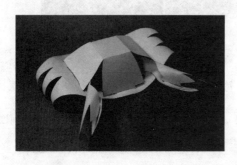

图4-93　"螃蟹"
仿生造型设计

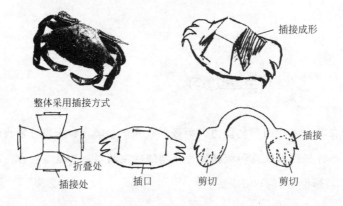

图4-94　"螃蟹"仿生
造型设计构思草图

三、光立体造型

　　人们生活的世界是充满光的世界，随着时代与科学的进步发展，光作为一种视觉媒介和造型元素，也越来越引起艺术家与人们的关注，进入了艺术设计领域。城市夜景，建筑室外的霓虹灯、街灯，室内、商场、宾馆、舞厅的采光装饰照明，节日的彩灯组合，烟火造型设计，喷泉水柱的激光光束造型，所有这些光的造型表现，虽然没有一般造型元素的硬度和重量，但同样可以把它看成是材料元素，来把握构成三维立体的造型形态。一些灯光、烟火设计大师，也正是运用其构成的原理，才表现出光的种种神奇效果（见图4-95～图4-97）。

图 4-95 利用光纤创造璀璨的效果

图 4-96 绚丽的烟火造型

图 4-97 运用色光透明面材分割室内空间

1.光造型的研究

在造型基础教学研究中，许多学者进行了光迹构成、色光构成、镜映构成、特殊棱镜构成等光造型研究。在这些研究中，需要一些摄影器材和光学道具来拍摄平面图像作品。光迹构成是借助照相机长时间曝光拍摄来记录光运动的轨迹，记录光运动变化的动态过程，利用此原理进行造型的手法。色光构成是采用带有色彩的投射光为主要造型元素，研究如何借助色光特殊的表现方法，赋予形态特殊的表情、境界与意念。镜映构成是利用镜映原理，用两个或多个平面镜相互映照，使一形体图像不断增殖，调节镜面角度、位置，可以形成透视、向心、放射等效果，获得奇特的多元幻觉效果。特殊棱镜构成是利用"棱镜"这一特殊工具，得到超越生活表象、超越时空的虚幻意象，给人一种不同寻常的视觉效果。当代艺术家已经不局限于单一素材的使用，而是在综合领域中寻找新素材、新媒介、新技术，营造新的感官效应（见图4-98、图4-99）。

图 4-98 光迹构成

图 4-99 镜映构成

图 4-100　上海世博会瑞典馆白天与夜晚灯光下的造型变化　　　　图 4-101　利用有机玻璃棒对光的传导，截面形成了由光点组成的曲面

2.光立体造型

光立体造型首先是对"光"进行研究与选择。不同的光源、光的不同强弱、不同色彩的光、不同方向的光对立体造型都会产生很大的影响。对光的运用可归为两类：一类是光体固定造型，意指发光体依附造型本身，固定不动；另一类是投射动感造型，使光体以发射、交叉形成，并带闪烁动感变化。立体造型材料在光的投射下改变材料原有的视觉特征，产生新的视觉感受。在光立体造型的探索中，要勇于尝试新材料、发现材料的视觉语言（见图 4-100 ～图 4-102）。

四、动态立体造型

现代设计中应用动态因素进行艺术创造，能使作品产生完美的艺术效果。例如装置艺术、动感雕塑就是利用动态原理进行的艺术创造，在商业立体广告、展示中也可以看到许多具有动感的设计作品。运用动静对比的方法，使人的视觉产生张力，吸引人的视线，给人以灵动的艺术效果（见图 4-103、图 4-104）。

现代立体造型中，动态造型是根据物理学中的动力因素构成的。动态造型的方式很多，可以依靠电力、机械力、风力、水力等动力方式推动，还可以采取光的跳跃闪动达到动态效果。动态造型可以采用单一的动力方式，也可以采用多种动力组合方式进行设计。

立体造型设计的应用

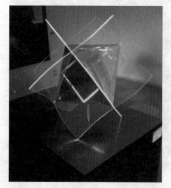 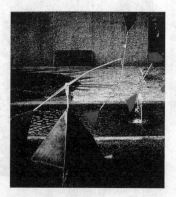

图 4-102　有机玻璃板传导形成效果　　　　图 4-103　活动雕塑　　　　图 4-104　波士顿水族馆前的风动雕塑

第五章

空间造型
设计基础

本章主要讲述空间形态的概念，空间的种类与特点，空间对人的心理产生的影响，单体空间的创造方法与群体空间的组合方法，空间的基础练习与设计应用的关系。

第一节　空间形态的概念

一、空与间的含义

"空"有虚无、广大的意思。"间"是两者当中或相互的关系，如空隙、隔开、间隙、缝隙等。宇宙的空间是无限的，事物的空间是无限的。就造型的空间而言，则是从无限的空间中限定出来的，实体不仅占据着三维空间，同时也限定了空间。

空间具有积极与消极双重性，积极的空间是有计划的由实体限定的空间，消极空间是无计划的、没有任何的限定，是发散的空间（见图5-1～图5-3）。

二、空间形态的定义

1.空间形态

空间形态由物体所限定的三维空间，即可感知的有形的现象空间。创造空间形态，要通过实体的限定，进入限定的空间称为内空间，相对于内空间以外的称为外空间，这种外空间并非无边无际的空间，也是具有一定范围的限定空间。例如故宫相对于宫外的北京城，故宫是内空间，宫外的北京城是外空间。相对于太和殿，故宫则是外空间，太和殿是内空间（见图5-4）。

图5-1　城市是从大自然中限定出来的

图5-2　现代雕塑注重空间形态

图5-3　传统雕塑是立体形态

图5-4　北京故宫空间形式

图 5-6 倾斜方向的形态场性强

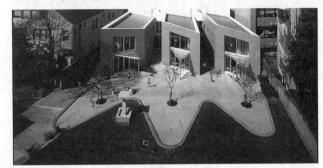

图 5-5 高大的形体空间场性强

图 5-7 运动方向的形态场性强

2.物理空间与心理空间

物理空间是实体所限定的空间，依靠限定要素或限定界面而限定，人们容易感受到空间的存在。心理空间是实际不存在但能感受到的空间，是人们通过实体条件传递的某些信息而感受到的。这种心理空间好像物理学中的磁场现象，在磁铁的周围环绕着磁力线，并产生磁场。由于形态在人的心理产生扩张，所以在立体形态的周围存在着空间场，这种空间场不沿着立体形态表面等距离扩展，决定的因素很多：形态内力运动变化的主要方向场性强；色彩纯度和明度高的场性强；肌理粗大、光影明确的形体场性强；位置高的场性强；形体大的场性强。所以，在不同的实体形态面前，人们心理空间感受是不一样的（见图5-5 ～图5-8）。

三、空间形态的基本特征

立体形态是积极的形态，封闭的空间；空间形态是消极的形态，积极的空间。空间形态是由实体所限定的三维空间。与立体形态不同，空间形态必须凭借立体形态的限定才能显现，这种限定不是完全封闭的，是与外部环境有关联的，空间形态是由人或人的视觉进入其中，主要靠视觉和运动感受，通过视点的运动感受空间形态的特征。

以故宫为例，要想从建筑的角度感受故宫的宏伟建筑群的特点与空间形态的创造，就要从午门—太和门—太和殿—保和殿—乾清宫—御花园—景山这条主线参观，了解故宫建筑与空间的特点。从室内的角度观察空间形态，人们不可能在同一时间、同一地点看到所有的室内空间，而只有在运动中从一个空间走向另一个空间，从而感受到整体的空间气氛。

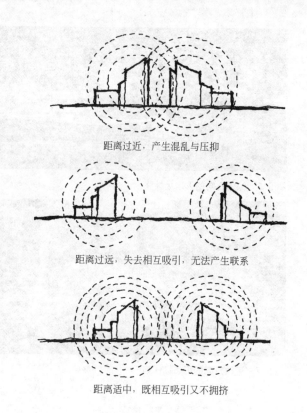

距离过近，产生混乱与压抑

距离过远，失去相互吸引，无法产生联系

图 5-8　两形体空
间场的相互影响

距离适中，既相互吸引又不拥挤

四、空间形态与立体形态的关系

　　从表面来看，立体形态占有三维空间，并限定出空间形态。可是从物的角度分析，立体形态由空间形态所决定，是根据各种需要，有目的有计划地利用实体从无限的空间中限定出空间形态。两者是一个有机的整体，不可分割，互为依存。老子的《道德经》指出："三十辐共一毂，当其无，有车之用。埏埴以为器，当其无，有器之用。凿户牖以为室，当其无，有室之用。故有之以为利，无之以为用。"老子精辟地说明了空间与实体的辩证关系，即"有"与"无"和"利"与"用"的辩证关系（见图5-9）。

图 5-9　立体与空间
形态互为依存

图 5-10　各具特色的空间性格

五、空间的性格

　　空间的性格是空间视觉因素所引起的人的生理和心理上的反应的人格化。任何形式的空间，无论大小，每一种空间视觉元素的变化，都给人的心理和生理造成一定的影响，进而产生一种特定的场的效应，或开阔，或压抑，或愉悦，这种心理感受应该说是审美的直觉性，也就是说在感觉的某个瞬间得到的直观领悟。也会由于空间构成元素的材料不同、形状不同、比例不同，甚至光线不同、功能不同的变化，形成种种不同性格的空间，产生更加丰富、微妙的心理变化，使空间具有更加特殊的性格（见图 5-10）。体元素给人的心理感受见表 5-1。

北京大兴国际机场

表 5-1　体元素给人的心理感受

体元素	外部心理感受	内部心理感受
方体	严谨、庄重、静态感	具有匀质围合性、向心性
竖高矩形	崇高、挺拔	上升、高大
水平矩形	稳定、舒展、方向性	稳定、舒展、长轴方向深远感、短轴方向开阔感
角锥形	强烈的稳定感、向上感	庇护感、上升感
圆柱形	亲切、圆润、平滑、稳定	高度的向心性、团聚感
球形	柔和、扩张感	空间压缩感、收敛性
三角形	强烈的方向指向性	从角端看具有扩展感、反之具有收缩感
环形	围合性、封闭性	流动指向性

第二节　空间的种类与特点

　　空间的形式与名称繁多，不同的功能需要不同的空间形式。空间类型最直接的划分方式是根据空间的构成形式，空间类型在设计的整体中无法绝对区别，空间分类的目的是便于从理论上掌握空间的特点，在设计过程中更有效地运用。例如：以强调内外通透的开敞空间，强调私

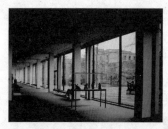

图 5-11 现代建筑大量使用玻璃幕墙，使室内空间开放

图 5-12 演播厅的封闭空间形态

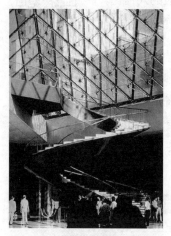

图 5-13 旋转楼梯具有向上盘旋的动感

密性的封闭空间，视点汇集的静态空间，视点移动的流动空间，采用象征手法的虚拟空间，大空间包容小空间的母子空间，垂直与水平穿插交错的交错空间，连接各空间的共享空间，灵活可变的空间等。空间的形式多样化是为了满足人的多元化需求并随着时代与科技的发展而发展。空间的构成划分形式也和色彩、光线、声音、行为以及视知觉有关，更多的新科技、新思想、新艺术方式的不断融入，也使空间的划分形式呈现多样化，人类将创造出更多的新型空间形式。在形式繁多的空间中，存在着空间的基本特性，并能够从中了解创造空间的基本途径。

一、空间的开放与封闭

围合空间的各界面的通透程度，决定着空间性质的开放或封闭。围合空间材料的运用，选用不同的材料，其开放与封闭的程度不同，如线材排列所产生的虚面或透光的材料要比实面通透。开放空间形态是敞露的、通透的，强调与周围环境的对话与交流，开放空间形态的性格是外向性的、开朗的、活跃的。中国古典园林中亭是开放性空间构造，四面通透，只有立柱支撑亭顶，造型轻巧，空间敞亮，体现了人与自然的交融。现代建筑大量使用玻璃幕墙，使室内空间开放，表达了现代人的开放意识，同时也将自然的美景引入室内，为生活增添活力（见图5-11）。封闭空间形态是用限定性比较高的围护体包围的空间，封闭空间形态是内敛的、闭塞的，具有很强的领域感和安全感，其性格是拒绝性的、内向的；一些私密性的空间，如会议室、演播厅、卧室等需要安静的空间，相对于开放空间而言是封闭性的（见图5-12）。

二、空间的动与静

动态空间强调空间中的动。一种是利用具有韵律感的线条或运动的设施来产生动感。如旋转楼梯的螺旋线具有向上盘旋的动感（见图5-13）；垂直电梯、自动扶梯、流水等也给空间增加丰富的动势。另一种是利用空间组织引导人的运动。此类空间是连续的线性结构，无明确的中心，空间分割处理具有引导流动的暗示，使人心理产生一种动的趋势。例如，现代商业空间多采用动态空间形式，便于顾客行走，挑选、比较所购买的商品。静态空间是非线性空间，空间较少采用分隔的处理形式，使视线通透，空间具有视觉的向心性。空间整体形象具有平和感、驻留感。如一些会议室、报告厅、聚会大厅等所采用的空间形式多是静态空间（见图5-14）。

图 5-14　静态空间

图 5-15　交错空间

图 5-16　共享空间

三、固定空间和可变空间

固定空间是指使用要求相对确定、功能明确、位置固定的空间，因此可以用固定不变的面围隔而成。可变化空间则与之相反，为了使最终空间能适合不同使用功能的需要而改变空间形式，因此采用灵活可变的空间构成形式。

四、交错空间和共享空间

交错空间是通过不同功能空间之间的相互穿插而构成的空间。现代空间设计往往在空间条件允许的情况下，努力打破传统的盒式空间特点，在水平方向采用垂直围合面的交错配置，形成空间在水平方向的穿插交错，在垂直方向采用上下错位的形式来营造多功能的互错空间，具有强烈的层次感和动感。共享空间多为空间整体中设置的中心空旷空间，这类空间具有功能的灵活性和区域界定的灵活性，与整体空间形成大中有小、小中有大、内中有外、外中有内、内外交融、功能共享的关系，从而满足人对空间的"选择"与"交流"的需求（见图5-15、图5-16）。

五、空间形态的虚拟性

虚拟空间形态是指没有明确的限定界面，通过局部的限定手段，象征性地限定出空间，这种空间是通过心理感受到的。虚拟空间是为满足各种需求而采用的处理方法，将大的空间分隔成若干相对独立的小空间，但是从总体上保持空间的整体完整。虚拟空间形态在实际设计中应用广泛，形式多样，无固定形式。围合空间各界面的凹凸、延伸、材质、色彩等进行变化，都能产生虚拟空间形态。例如室内设计时改变顶面或地面的落差处理，墙面的延伸，家具陈设形式、绿化植物的摆放、灯光设置等都能暗示出虚拟空间形态的存在（见图5-17、图5-18）。

密斯

图 5-17　室内顶面造型限定出虚拟空间

图 5-18　石柱象征进入新的空间

第三节　空间形态的限定

一、空间形态限定的基本形式

1.中心限定空间

单一的线、面、体在空间中分隔作用不强，常以视觉中心出现，通常为雕塑或立体的装置，起到吸引人的注意力的作用。中心限定的具体形式是设立。设立就是把限定元素设置于空间中，而在该元素周围限定出一个新的空间的方式，在限定元素周围通常可以形成一种环形空间，限定元素本身亦经常成为吸引视觉的焦点，它对整体空间具有一定影响力，起着烘托空间气氛和强化空间特色的作用。设立与地面结合，具有凝聚、挺拔、突出的特点，如雕塑、纪念碑等。设立与顶、墙的结合，产生吸引、收拢的作用。例如，屋顶内吊挂的饰物、吊灯或墙面的壁画、浮雕、电视墙等，成为空间中的重点部位，起到吸引视觉的作用（见图5-19、图5-20）。

2.分隔限定空间

运用线、面、体来分隔空间，包围空间。分隔的形式有天覆、地载、竖断、夹持、合抱、围合六种形式。由于采用的材料与分割的形式不同，又能变化出丰富的形式。总体看分隔的六种形式有着不同的特点。

（1）天覆　具有笼罩、庇护的感觉，空间范围的内与外界定取决于顶面的覆盖。正是覆盖面的存在，才使空间的内与外有了本质的区别，如园林中"亭""藤架"等建筑形式。在空间设计中，人体工程学的数据显示，人与层顶的距离会影响人对空间的心理、生理感受。对整体空间所采取的覆盖材质不同、顶面与底面间距不同、顶面覆盖物自身的面积与造型不

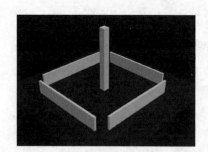

图5-19　设立的空间限定形式

图5-20　在围合的广场上，中间的纪念碑成为视觉焦点

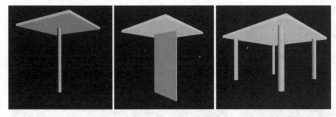

图 5-21　天覆的空间限定形式

图 5-22　上海世博会墨西哥馆"风筝"广场

同，形成不同的空间限定效果（见图5-21、图5-22）。

（2）地载　具有起伏的感觉，产生高低变化的效果，起到分隔空间的作用；通过空间底面的落差形成对空间的限定。地面凸起的部分高于其他水平位置，这种空间具有强调、突出、展示的功能，当然同时也有效限定了与其他空间范围的交流功能。与凸起相对的下沉方式，使被限定的空间区域低于其他水平位置，效果与围合形式相似，更具安全感，它既能使周围位置有居高临下的视觉效果，又能营造静谧的空间气氛，特别是在空间功能较为复杂的空间环境中，局部下沉空间能使空间心理感受处于一种放松状态。地载也可以通过色彩、肌理等方式划分区域达到分隔限定的作用（见图5-23～图5-25）。

图 5-23　地载的空间限定形式

图 5-24　北京地坛　　图 5-25　下沉空间
空间形式

（3）竖断　具有阻截的作用，产生迂回之势，使空间产生流动，给人的心理产生变幻莫测的感觉。竖断形式分为I形、L形、T形三种。I形的阻隔程度与高度相关，低则产生波动，高则产生迂回的走势；L形的内角具有滞留感，外角具有诱导的作用；T形的两个内角具有滞留感（见图5-26、图5-27）。

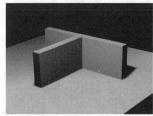

图 5-26　竖断的三种限定形式

（4）夹持　具有诱导运动的方向性、起到分流的作用，如夹持两侧面不平行，会使空间产生特殊效果（见图5-28、图5-29）。

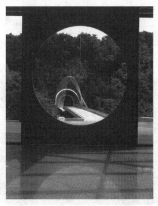

图 5-27　贝聿铭先生设计的美秀美术馆

图 5-28　夹持的空间限定形式

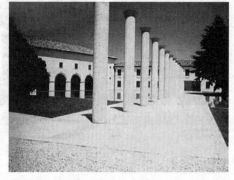

图 5-29　柱廊起到了分流的作用

图 5-30　合抱的空间限定形式

（5）合抱　能产生相对封闭的空间，具有驻留的作用，产生稳定安全的心理感受；但是底面与两个侧面的长度比决定该空间的封闭与开放性，若底面与两侧面的长度比为 2 ： 1，此时为该空间的封闭的界限，比值越大封闭性越小、开放性越大，比值越小封闭性越大、开放性越小（见图 5-30）。

（6）围合　围合的空间形式四面比较封闭，只能将视觉引向上方或天空，产生升腾之势。我国南方的天井空间形式、北方的四合院空间就是典型的围合空间（见图 5-31、图 5-32）。

二、围合材料与限定程度

实体占据三维空间，也可用来限定空间。通常立体形态要素的线、面、体，在限定空间时各有特点。限定空间最常用的要素是面，不透光面最具分隔作用，使空间分割明确。实体界面通过水平或垂直方向进行围合，分割的空间具有绝对界限。这种形式分隔的空间具有私密性、领域性和抗干扰能力，但与外界的交流性较差。透光的面材虽能起到分隔的作用，但由于透光使视线穿透隔断，封闭性不强。线的分隔也比较常用，将线材排成虚面，可以取得面的效果，分隔程度低于实面，但有通透之感。体的分隔效果不强，易成为视觉中心，且占据空间大，损失空间使用面积（见图 5-33）。

图 5-31　围合的空间限定形式

图 5-32　四面围合出的"天井"空间限定形式

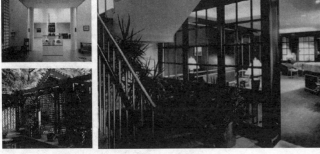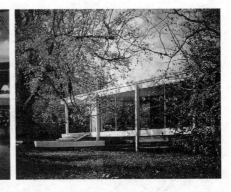

图 5-33　材料不同限定的封闭程度也不同

第四节　空间的组合与处理方法

一、空间的组合形式

　　将两个空间进行组合时，应考虑空间之间的联系与差别。组合方式有点接触、线接触、面接触、体接触。点接触是空间上下的接触方式，上面的空间易成为重点。线接触是两空间的棱线接触，或棱线与面的接触，能产生曲折多变的空间。面接触主要有对接与交错两种形式，对接易造成空间呆板的感觉，交错使两空间的连接富于变化，产生生动的空间感。体接触的方式有过渡、主次、共享与包容。过渡是指重叠部分独立成为完整的第三空间，在两空间中起到的连接与过渡作用。主次是指两空间中的一个空间独自使用重叠部分，由于其空间完整，成为主体空间，另一空间则变成次要空间。共享是指两空间在保持各自空间特性的同时，共享重叠部分。包容是大空间包含小空间，大、小空间在形式上可以采用对比的形式，以加强小空间的突出地位。小空间的围合可采用开敞或半封闭的形式，加强空间的联系与整体统一性。面接触和体接触的空间组合形式在空间设计中运用比较多（见图5-34～图5-36）。

　　多空间的组合要求空间总体贯通，组合方式主要有线性组合、中心式组合。线性组合是将若干空间沿某条线串联，空间排列可以是直线、曲线、环形、轴线形、树枝形等。线性空间排

图 5-34　体接触的方式：过渡、主次、共享、包容

图 5-35　共享的空间形式

图 5-36　包容的空间形式

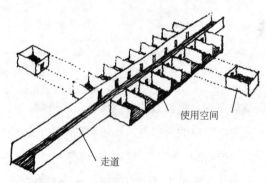

使用空间

走道

图 5-37　空间的线性组合

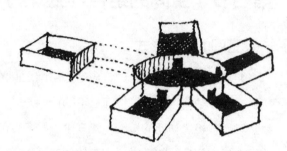

图 5-38　空间的中心式组合

图 5-39　环形空间的线性组合（一）

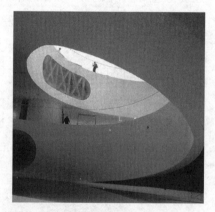

图 5-40　环形空间的线性组合（二）

列的特点是具有鲜明的节奏感、明确的方向性。中心式组合由若干次要空间与一个主空间组合，如果次要空间围绕一个中心的主导空间，称为中心式组合。中心式的主导空间可以是封闭的或开放的。例如，影剧院、体育馆会议中心等是封闭空间，共享空间是开放空间（见图5-37 ~ 图5-40）。

图 5-41　下沉的玻璃椎体使空间上下沟通

图 5-42　现代建筑框架结构使空间穿插渗透

图 5-43　园林庭院层次丰富

图 5-44　多维空间层次

二、空间的渗透与层次

　　空间渗透是指两空间没有完全分开，而是相互交融，互相沟通，互相因借，强调空间的联系性。空间渗透主要运用外延、内引、过渡等手法，将围合空间六界面中的某些界面延伸到其他空间，使两空间产生联系。例如，将屋顶外延到室外空间或将室外地面内引室内空间，以此增强室内、室外空间的联系，达到空间渗透的目的。

中国传统园林建造
"借景"手法

　　中国传统园林建造手法中"借景"的处理，也是运用空间渗透的观念，将别处的景物引到此处，利用视觉外延，达到空间渗透目的。

　　现代建筑中大量运用框架结构，室内空间分隔形式自由灵活，而且在水平和垂直两个方向上都能相互联系、过渡，空间变化丰富（见图5-41、图5-42）。

　　运用虚实变化的材料与手法，对空间灵活地分隔，使空间相互通连与渗透，呈现出丰富的层次变化。层次可以是水平或垂直的多维度的变化，空间界面可以是曲折、断续、悬挑、错位等变化（见图5-43、图5-44）。

三、空间的对比与变化

多空间组合时，排列的空间应强调对比与变化，两个连接的空间在某个方面呈现出差异，凭借差异突出各自的空间特点，使人从一个空间进入另一个空间时的情绪产生新鲜感和快感。空间对比的运用是为了加强重点空间形象的创造，使空间主次分明。空间对比一般分为形状、方向、明暗、虚实、高低、开放与封闭等。高大、明朗的空间容易成为主空间。在形状对比中，形状特异的空间易成为主空间。方向对比也能为主空间的突出，起到烘托的作用。开放与封闭的空间组合运用，可以取得由动到静的心理效果，也可以取得由封闭到开阔的心理效果。

多空间组合时，沿主轴线性排列的空间应强调空间的对比与变化，利用空间形状对比，空间的大小对比等。沿副轴排列空间应强调空间的重复与再现，起到突出主体空间，并与主体相呼应的作用（见图5-45～图5-47）。

图 5-45 强调明暗对比空间由封闭到开敞

图 5-46 强调形状对比空间由狭小到宽大

图 5-47 中国美术馆主轴线性排列的空间，强调空间的对比与变化

图 5-48　园林中的长廊起到引导的作用

图 5-49　利用弯曲的墙面引向下一个空间

图 5-50　过渡空间的
形式灵活多样

四、空间的引导与暗示

在空间组合时，有两种情况会影响空间的处理方式。一种情况是受地形、功能等因素的限制，会导致空间的分散，使某些空间处于不明显的地位，对空间的连接需要加以引导和提示；另一种情况是避免开门见山、一览无余的简单直白的空间处理，同样也需要引导与暗示，增加空间的含蓄与趣味。

空间的引导与暗示，可利用弯曲的墙面、道路等元素，把人流引向下一个空间；利用楼梯、台阶等设施，引导与暗示下一个空间的存在；利用灵活的空间分隔，产生丰富的层次，利用或隐或现的空间层次，引导与暗示另一个空间等（见图5-48、图5-49）。

五、空间的过渡与衔接

对主要的空间进行组合时，一般采用插入一个过渡性的空间进行连接，这样可以避免让人产生过于生硬和突然的感受。过渡空间以联系为主要目的，不能过分突出，应采用简化的方法，空间可小一些、低一些，这样不会喧宾夺主。

过渡空间的形式灵活多样，既可以是独立的空间，也可以是在某主空间的局部，利用虚拟空间处理手法限定出来（见图5-50）。

室内与室外空间连接也需要空间的过渡与衔接，使室内外空间过渡自然。例如，在建筑入口处设置门廊，它既有遮风避雨的实际功能，同时也起到空间的自然过渡与转换作用。

六、空间的重复与再现

对比虽然可以打破单调取得变化，但是在一个有机统一的空间整体中，重复与再现也是不可缺少的，因为它可借谐调而求得统一。不适当的重复也会使人感到乏味，但这并不意味着重复必然导致单调。在音乐领域往往都是借助某个旋律的重复而形成主题，不仅不会感觉单调，反而有助于整个乐曲的和谐统一。空间组合也是如此，只有把对比与重复这两种手法结合在一起，使之相辅相成，才能获得良好效果。同一种形式的空间，倘若连续多次或有规律的重复，还可以形成一种韵律节奏感。重复的运用一种空间形式，并非以此形成一个统一的大空间，而是在整体中形成统一的前提下，与其他空间形式互相交替、穿插成为整体空间的调剂。重复的空间连接成整体，人们在感受一系列重复空间序列过程中，通过回忆才能感受到某一形式空间的重复再现。空间的再现就是相同的空间分散于各处或被间隔，无法通过空间序列直接感受形式的重复，而是通过对空间序列的逐一展现，进而感受到其形式的重复性（见图5-51、图5-52）。

七、序列空间形态

1.序列空间的实用性与精神性

序列空间是统摄全局的处理手法，是对一系列空间进行有序的组织。序列空间以空间的实用性为基础，在此基础上强调空间对人的精神作用。实用性表现在空间的大小尺度、空间的前

图 5-51　上海世博会"世博轴"平面图

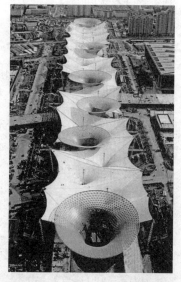

图 5-52　阳光谷在"世博轴"的重复出现，强化了"世博轴"的突出印象

后顺序与使用的关系，以及使用功能的合理性等。精神性表现在发挥空间艺术对人的心理上、精神上的影响，就像乐曲一样，有起、有伏，有抑、有扬，有一般、有重点，使人自然地和空间序列产生情感共鸣，使人的情感得到抒发，对空间形态产生深刻的印象。

2.序列空间的展开过程

序列空间在展开的整个过程中一般经历起始、过渡、高潮、终结四个阶段。每个阶段对人的精神作用不同：起始阶段是空间序列的开端，目的是引起人们的注意；过渡阶段是高潮阶段的前奏，为高潮的到来做好铺垫；高潮阶段是整个空间序列的重点，通过主要空间的崛起，使人的情感达到高峰；终结是空间的收尾，此目的使人们情感得到缓冲，令人回味（见图5-53～图5-55）。

A—外空间；B—门廊；C—前厅；
D—广厅；E—过厅；F—圆厅；
G—展厅；H—过厅；I—侧厅；
J—展厅；K—展厅

图 5-53　中国美术馆平面图

中国美术馆的对称布局形式：

（1）沿A-F主轴排列的空间，外空间至门廊为空间序列起始阶段，门廊至前厅为过渡阶段，广厅为高潮阶段，展厅E再次过渡阶段，圆厅为高潮阶段，环形展廊空间为尾声。

（2）沿D-K副轴线的空间。广厅过渡阶段，展厅G为高潮阶段，过厅H再次过渡阶段，侧厅I为高潮阶段，再次转折，展厅J再次过渡阶段、展厅K为高潮阶段。

门廊	前厅	广厅	过厅	圆厅	环廊
起始	过渡	高潮1	过渡	高潮2	终结

图 5-54　中国美术馆剖面图主轴序列空间的布局

图 5-55 北京故宫的空间序列的布置，金水桥至天安门为起始
阶段，天安门至午门为过渡阶段，太和门至前三殿为高潮阶段，
后三殿为高潮的变奏与重复，御花园为终结

A—天安门；B—端门；C—午门；D—太和门；E—太和殿；
F—中和殿；G—保和殿；H—乾清宫；I—交泰殿；J—坤宁宫；
K—钦安殿；L—神武门

第五节 空间造型设计的基本形式

立体与空间是相互依存不可分割的，在立体造型练习中，许多含有空间造型的特点，只是
在立体造型练习中，强调的重点是立体形态。在空间造型练习中，重点放在空间形态的创造上。

一、平面到空间的想象

依据设定的平面图，进行空间形态的想象，并创造出空间形象。要求利用形态要素线、面、

体组合空间，形体组合的平面投影必须满足所规定的平面图。练习形式分为：限定采用单一形态要素进行空间想象练习；综合使用造型要素进行空间想象练习（见图5-56、图5-57）。

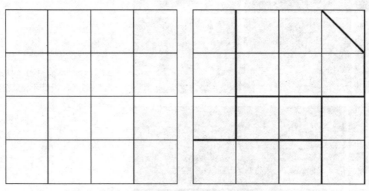

图 5-56 　在等分割的平面上进行区域划分，并标明区域分割线

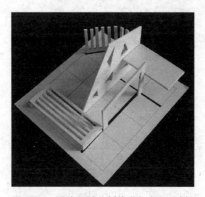

图 5-57 　围绕区域分割线进行空间分割
构思，从而达到由平面到空间的想象

专题练习

平面分割图的立体空间想象练习

一、目的

空间设计是通过平面图形来研究三维立体空间，通过平面分割图的立体空间想象训练，培养空间想象力与创造力。

二、要求

① 选定平面分割图，依据此图进行立体联想。

② 利用线、面、体造型元素限定一个大空间和多个小空间。

③ 形体组合的平面投影满足原平面分割图。

④ 总体造型要有高低错落变化。

⑤ 综合材料，规格180mm×180mm×180mm。

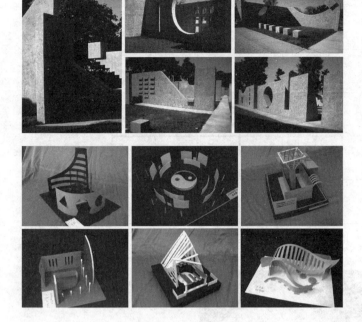

图 5-58　公园景观设计中的空间限定形式，设计手法丰富

图 5-59　空间限定的基本形式

二、空间的限定基础形式

　　利用空间限定的基本形式进行空间限定的基础练习。空间限定的基本形式分为设立、天覆、地载、竖断、夹持、合抱、围合七种形式，进行一次或多次的空间限定练习。通过空间限定的基本形式练习，对创造空间的方法与形式有初步的认识和体验（见图5-58、图5-59）。

 专题练习

空间限定练习

一、目的

　　了解空间限定的形式与特点，掌握空间限定的基本方法，体会空间设计的特点。

二、要求

①运用3～5种空间限定的形式。

②构成流动的空间形态。

③注意空间组合的轮廓变化及内空间的形式多样。

④材料——吹塑纸、卡纸、模型材料等。

⑤规格300mm×300mm×300mm，贴于底板上（见图5-60）。

图 5-60　空间限定的基本练习

三、提示

在实际练习中，空间限定的种类与形式不限于以上介绍的几种。因此在进行空间限定基础练习时，必须对空间限定形式的基本特点进行深入的研究，作业强调限定形式的明确性，然后再进行大胆变化组合（见图5-61）。

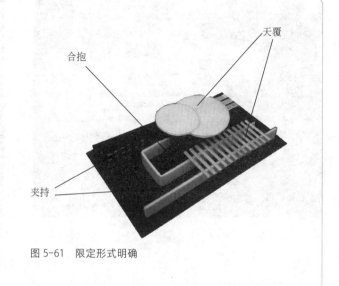

图 5-61 限定形式明确

三、空间限定

在空间组合限定形式的练习中，强调限定的空间之间要有开放与封闭的对比变化。可以从限定的形式着手，如空间限定的形式中，天覆、地载、竖断、夹持等形式具有比较开放的性质，与之相反的合抱、围合形式具有比较封闭的性质，利用空间限定形式的不同特性，创造出开放或封闭的空间。利用限定材料的变化，也可以改变围合的封闭性质，如利用线材排列出虚面，在围合的面上进行开窗、开孔等二次改造，或将围合面改变为透明材料等，也可以创造出开放与封闭的空间（见图5-62～图5-64）。

图 5-62 空间限定的基本练习（一）

图 5-63 空间限定的基本练习（二）

图 5-64 空间限定的基本练习（三）

图 5-65　空间组合练习（一）　　　　　　　　图 5-66　空间组合练习（二）

四、空间组合

　　将若干的空间组合在一起，强调空间的变化与统一，使空间产生方向、大小、主次、动静等变化。组合方式可以是线性组合或中心式组合。主次空间组合时，要注意空间的衔接与过渡，根据需求进行强调或减弱。

　　在空间组合时，强调空间之间的渗透，强调空间层次水平与垂直的变化，使空间相互交融，空间层次变化丰富。利用围合空间的各个界面的延伸、过渡、结合，创造新颖的空间变化形式（见图5-65、图5-66）。

 专题练习

空间形态造型练习

一、目的

了解空间限定的形式与特点，掌握空间限定的基本方法。

二、要求

① 创造综合空间形态（包括一个主空间，多个次空间）。

② 构成流动的空间形态，强调主空间与次空间之间的联系与沟通。

③ 重点突出主空间的个性，其中"天覆"要有特殊的造型。注意空间组合的轮廓变化及内空间的形式多样。

④ 强调各界面的借用、融合、穿插的构思。

⑤ 材料——吹塑纸、卡纸、模型材料等。

⑥ 规格300mm×300mm×300mm，贴于底板上（见图5-67、图5-68）。

图 5-67　空间形态造型练习（一）

图 5-68　空间形态造型练习（二）

 专题练习

立体空间造型综合练习

一、目标

在对造型设计基础的理论课程学习的基础上，通过集中实习环节，将所学的立体造型、空间造型的理论、规律和方法，应用到实践课题中，初步探索艺术造型设计领域中设计与应用问题，体验从造型创意到设计制作完成的全过程，为后续的专业学习打下良好的基础（见图5-69～图5-72）。

分组 → 调研、构思 → 模型分析 → 确定方案 → 计算材料 → 画图下料 → 制作部件 → 组装完成

图 5-69　瓦楞纸家具的制作步骤

二、内容与要求

1. 立体综合造型设计（纸家具造型）

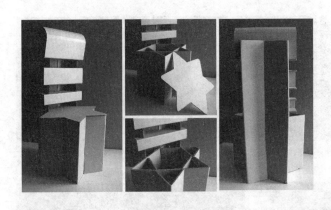

图 5-70 瓦楞纸椅子各角度部件的连接方式

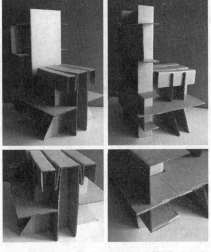

图 5-71 用材合理，结构明确，连接方式正确

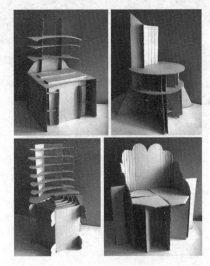

图 5-72 形态各异的瓦楞纸椅子

（1）要求

① 组建设计小组，每组3～4人。

② 以人的各种活动行为为研究对象，培养观察、分析、研究问题的能力。

③ 研究分析人的工作、学习和休息的特点。

④ 研究分析纸材的特性，设计连接结构与方式。

⑤ 完成立体造型设计草图。

⑥ 立体造型设计模型比例为1：5。

⑦ 对设计草图、设计模型进行讨论、改进。

⑧ 确定方案，计算材料用量，确定制作步骤。

⑨ 完成实物制作。

⑩ 实物展示、观摩、交流。

⑪准备剪刀、壁纸刀等手工工具。

（2）材料与作业规格

①以瓦楞纸板为主要材料，辅助材料不限。

②实物模型比例为1∶1。

2.主题性立体造型设计

（1）要求

①组建设计小组，每组3～4人。

②以某视听影片为创作素材，通过分析故事情节、人物性格等，将视听形象转化为视觉形象并进行立体造型设计。

③完成立体造型设计草图。

④立体造型设计模型比例为1∶5。

⑤根据设计草图、设计模型进行讨论与改进。

⑥确定方案，计算材料用量，确定制作步骤。

⑦完成实物制作。

⑧实物展示、观摩、交流。

⑨剪刀、壁纸、刀等手工工具。

（2）材料与作业规格

①以KD板、彩色卡纸为主要材料，可选用大头针、别针等辅助材料。

②实物模型规格800mm×800mm×800mm（见图5-73、图5-74）。

空间造型设计的应用

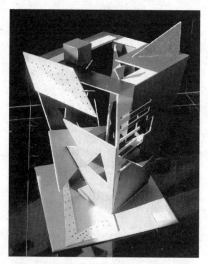

图5-73 动画片《梁山伯与祝英台》
用有力的体块造型和尖锐的面材之间的对抗体现两位恋人不畏封建势力，与之抗争，争取美好爱情

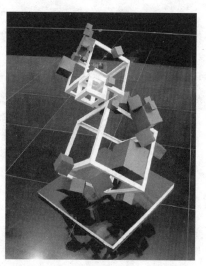

图5-74 动画片《美丽的大脚》
以向上游走的方形作为造型元素，体现主人公坚韧不拔的性格

参考文献

[1] 毕留举，韩凤元. 现代设计造型基础. 石家庄：河北美术出版社，2004.

[2] 谢大康，刘向东. 基础设计：综合造型基础. 北京：化学工业出版社，2003.

[3] 毕留举. 造型设计基础. 北京：化学工业出版社，2011.